寫浮生。畫日常

傅子菁的美覺繪寫——

傅子菁 著

目錄

目錄

5

緣起

正在看著此書的朋友，你好、謝謝你的看見，並翻閱此書。這對我而言就是莫大的支持和鼓勵。

若不是臺師大美術學系副教授江學瀅的推薦

若不是總編輯黃靖卉的邀約，這本手繪本不會誕生。

剛開始以為閑閑沒事寫寫書，哪有什麼問題。

結果才開始就進入了撞牆期的困窘，明明滿腦的激情，不料筆下的文字卻枯燥無味。

這時慣性轉向責備自己就是感情用事，不自量力的輕易答應。

想反悔的話還沒說出口，身經百戰的總編卻提議我改用畫的試試看吧！

瞬間有一股熱情，再度燃起，感情用畫的？真的可以嗎？

這是我的書用寫的用畫的，我想要徵

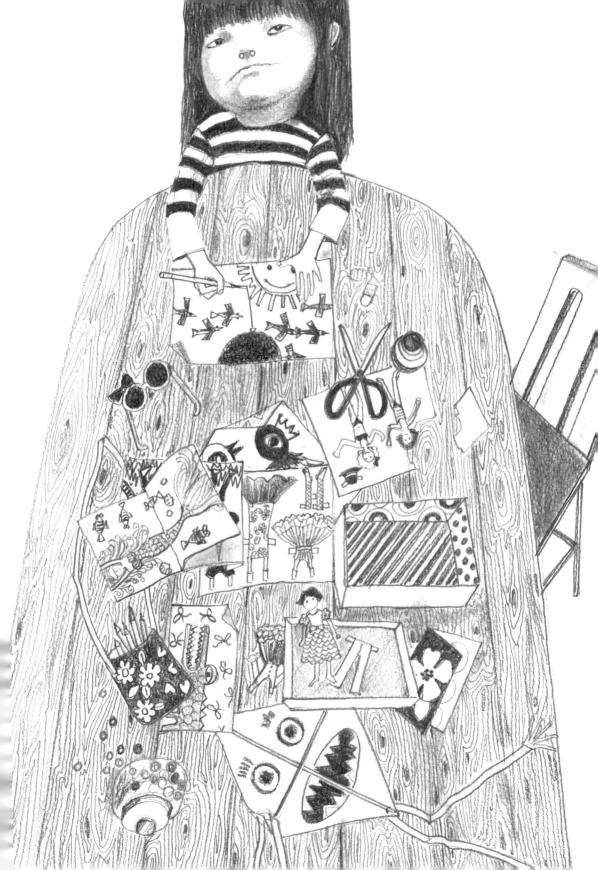

求誰的同意嗎？

百感交集的同時，腦袋浮現出那個八歲的小女孩，固執又得意的表情問著我：國小的日記我就是用畫的呀！可惡的被禁止了！難道長大的妳都忘了嗎？

沒忘！沒忘！

新仇舊恨的情緒一湧而上。

我一直都是和妳站在一起的呀！

頓時 眼眶紅了，我知道這將是一本用繪畫創意療癒心靈創傷的手繪本。

每一張畫的背後都經歷對自己的苛責和挑剔，但是我不再跟著否定自己。

因為我全力以赴了。

我的感情豐沛，常常感情用事。然而這次感情用畫，描繪驚濤駭浪的情緒，畫出天馬行空的浪漫。用畫的真好。千言萬語盡在一筆一畫的堆疊中。

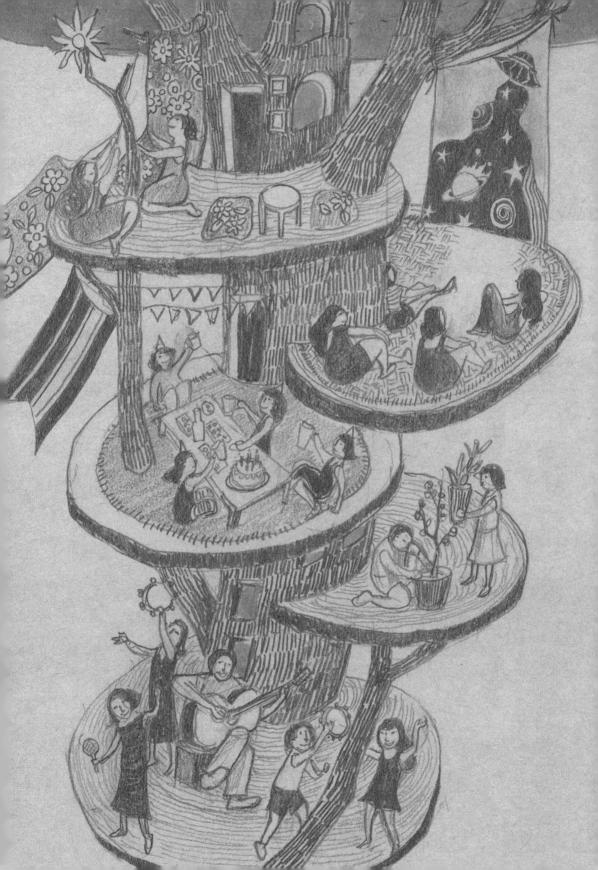

人生。美

和解

因為過度驚恐　因此記憶從來是模糊的。

現在　我老了，翅膀硬了

有足夠的勇氣再握筆

一筆一劃的　慢慢釐清了那不敢直視的傷痛

一筆一劃的　看見那倔強不屈服的小女孩。

多麼不平衡的畫面！卻隱藏著勢均力敵的力量。

矛盾的瞬間　我破涕為笑了

一言難盡的因果　煙消雲散了。

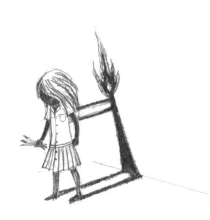

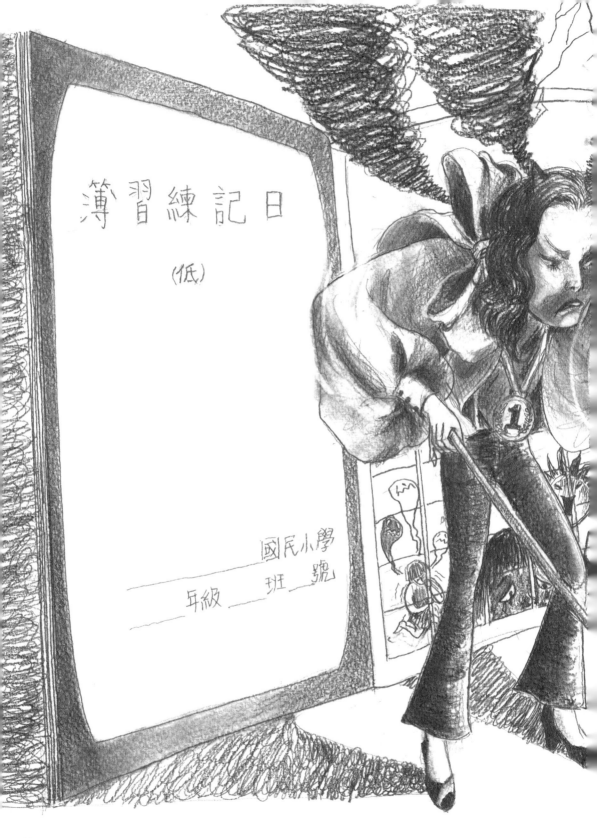

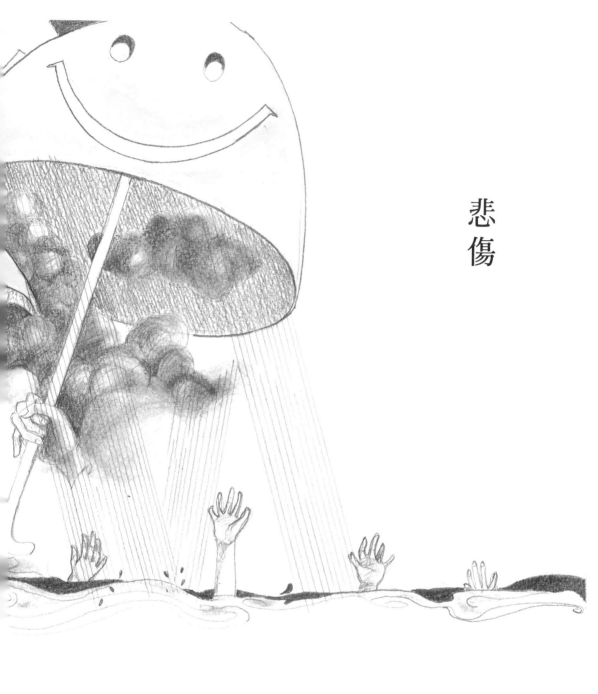

悲傷

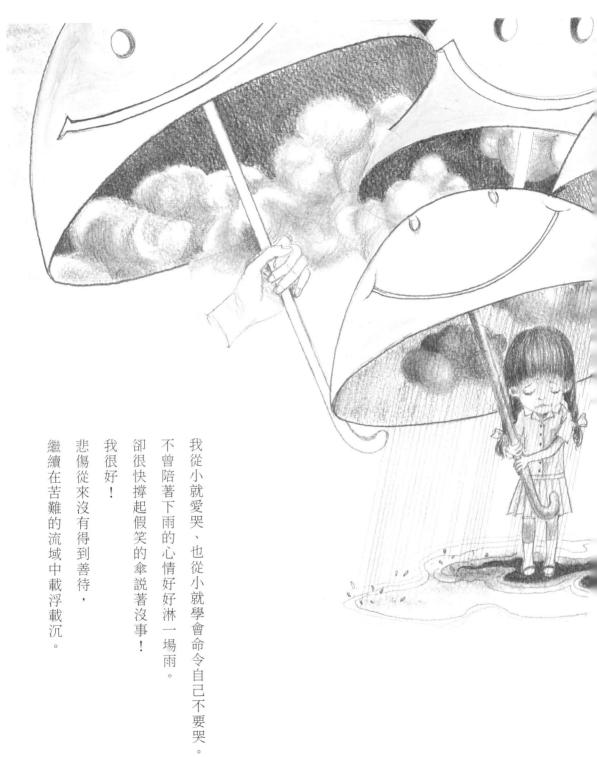

我從小就愛哭、也從小就學會命令自己不要哭。

不曾陪著下雨的心情好好淋一場雨。

卻很快撐起假笑的傘說著沒事！

我很好！

悲傷從來沒有得到善待，

繼續在苦難的流域中載浮載沉。

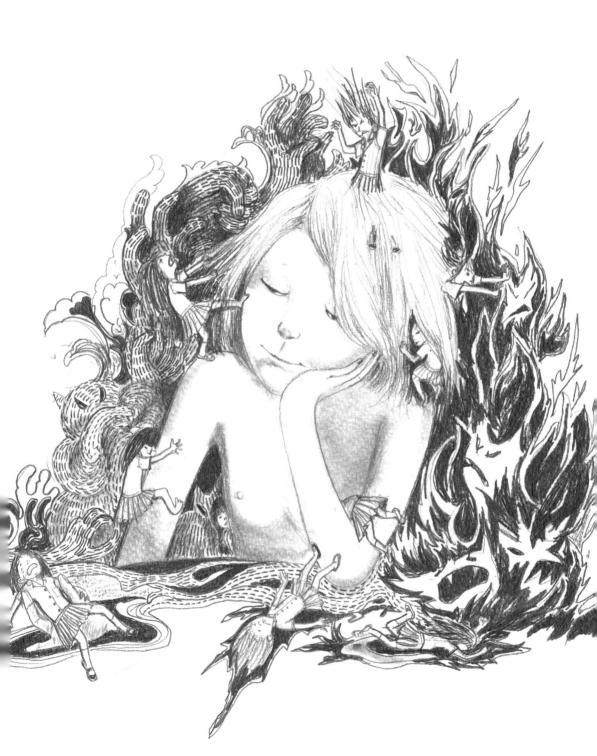

體驗生命

如果苦與難是生命的必經之路
請耐心的　同理的，善待那一路心情吧！
盡情嘶吼吧！盡情咒罵吧！
請不要取笑
也不要批評
更不要指導我
我需要的是
看著　聽著　陪著
等待著我，狼狼上岸
我們要高舉乾杯！辛苦了！

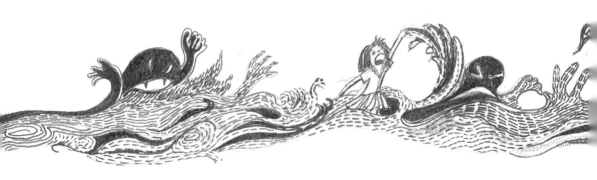

17

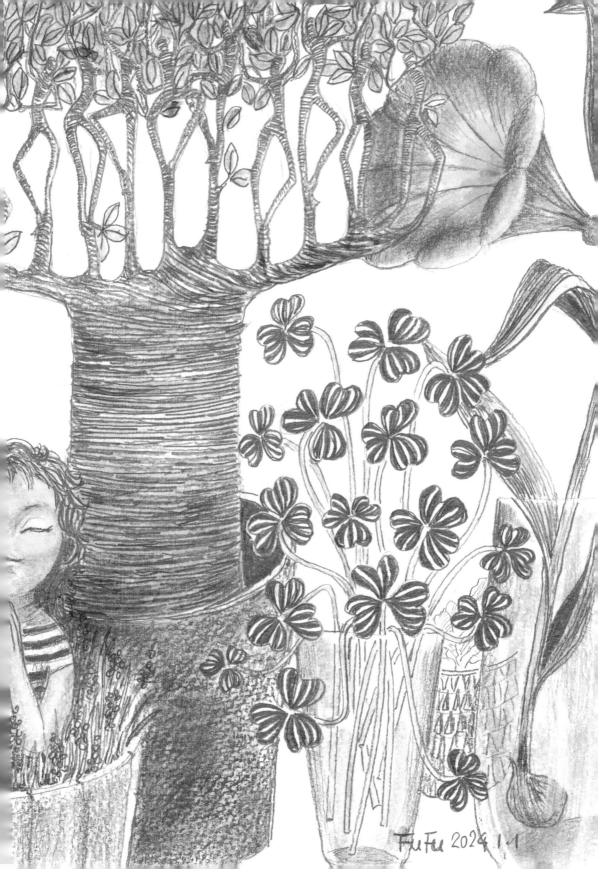

FeeFee 2024.1.1

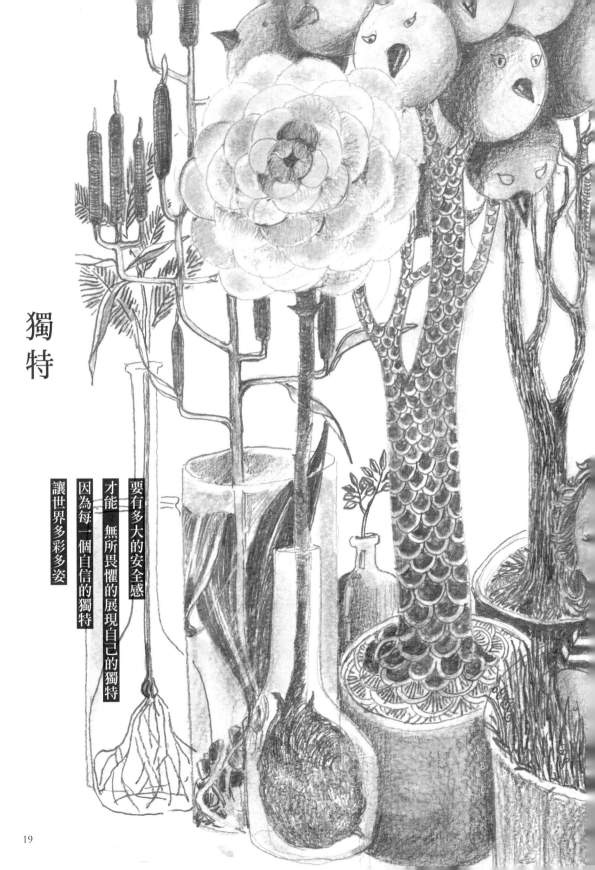

獨特

讓世界多彩多姿
因為每一個自信的獨特
才能　無所畏懼的展現自己的獨特
要有多大的安全感

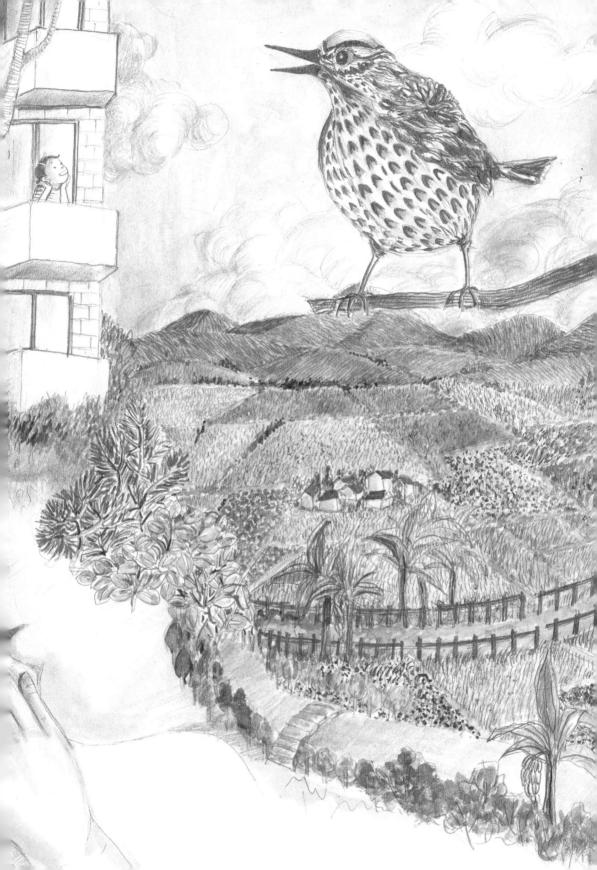

如願

去年，我很幸運地在大溪租到了一間名為「許願房」的房子。

這讓我想起了一句話：「小心你的願望，他們可能會成真！」

仲介先生跟我說，這房子的前房客才剛搬走，他們也才剛整理好房子，才放到租屋網上。就被我看到，立刻約了看房，覺得一切如我所願呀！

到了房子的頂樓，一跨出門，我就尖叫了！整個順時埔的美麗田園風光，盡收眼底。生活中不期而遇的美好，是不是老天回應我的賞賜？簽約的那天，我還很難相信就這麼簡單，真的如願了，趕在太陽下班前，我和自喜上街買了一些滷味和鹹酥雞，當然少不了兩瓶助興的啤酒。接著，我們趕往崖線上，欣賞晚霞斑斕的演出。

整排空盪的木椅，排列在崖線上。我和自喜，還有偶爾幾路過的貓，靜靜地欣賞著晚霞燦爛的謝幕。心中突然有一股澎湃的感動，是我堅定的活出我想要的美好樣子，而一切的願許都隨之如願。我舉起啤酒，對著天空說：「謝謝您！謝謝您美好的回應。」

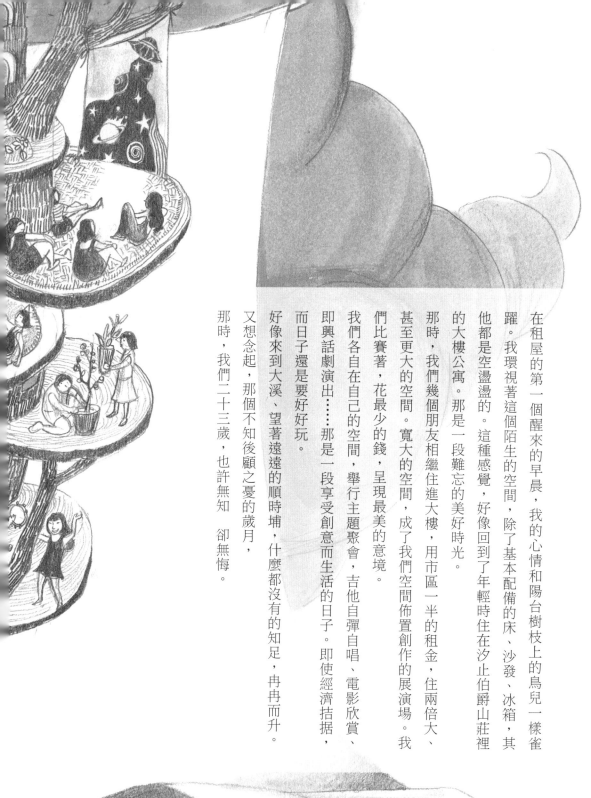

在租屋的第一個醒來的早晨，我的心情和陽台樹枝上的鳥兒一樣雀躍。我環視著這個陌生的空間，除了基本配備的床、沙發、冰箱，其他都是空盪盪的。這種感覺，好像回到了年輕時住在汐止伯爵山莊裡的大樓公寓。那是一段難忘的美好時光。

那時，我們幾個朋友相繼住進大樓，用市區一半的租金，住兩倍大、甚至更大的空間。寬大的空間，成了我們空間佈置創作的展演場。我們比賽著，花最少的錢，呈現最美的意境。

我們各自在自己的空間，舉行主題聚會，吉他自彈自唱、電影欣賞、即興話劇演出……那是一段享受創意而生活的日子。即使經濟拮据，而日子還是要好好玩。

好像來到大溪、望著遠遠的順時埔，什麼都沒有的知足，冉冉而升。

又想念起，那個不知後顧之憂的歲月，

那時，我們二十三歲，也許無知 卻無悔。

22

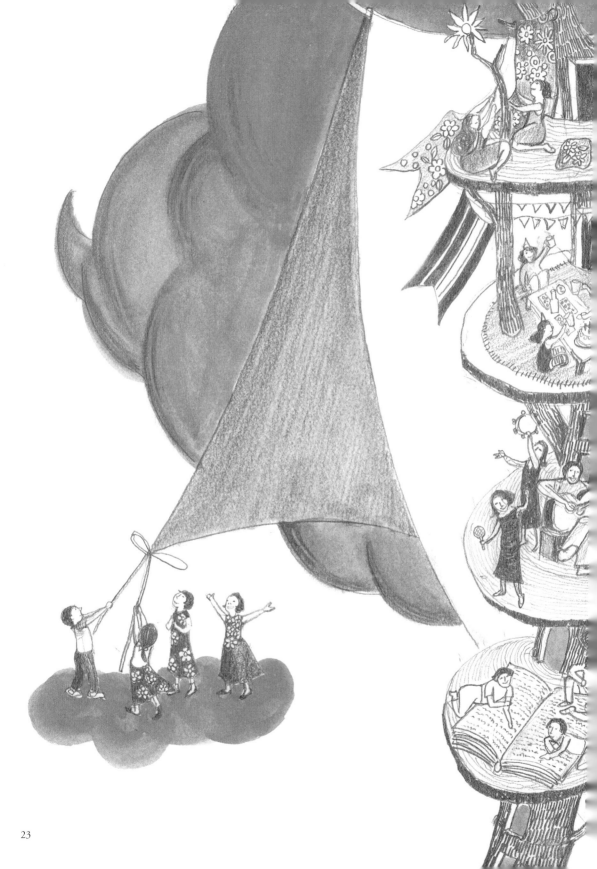

單純

隨著溫柔的音樂，寧靜的氣氛中，
筆尖下 出現一位長髮披肩，輕撫著臉龐的女子
好美呀 好舒服呀。
單純的線條完全表達了當下的感受。
這樣可以嗎？會不會太單調了？
別人會覺得太無趣了吧？
什麼時候不知不覺的？
趕快加一些背景或繽紛的色彩吧！
我已從平衡的鋼索，墜落焦慮不安中，
渴望在東拼西湊中得到安心。
停！住手呀！
原本的單純呢？
什麼原因放棄了呢？
我還想要滿足誰的期望呢？
當別人都覺得無趣時，
我依然可以堅定微弱而具體的美好嗎？
靜靜的 我和女孩對望著
頓時一切又回到單純了。

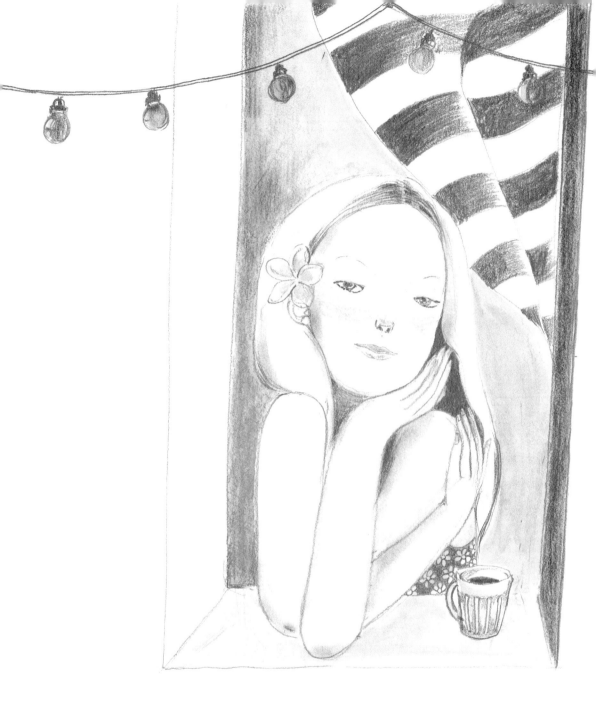

氣味

聞 是我探索這個世界的重要途徑。

聞出咖啡的身世

聞出茶的來頭

閉上眼睛 聞著充滿在空間裡的訊息，

我們在氣味中交融了。

好美呀！那股被太陽曬乾自然熟成，濃郁奔放的香氣呀

在那個山頭，被薄霧蓋過的韻味呀

好美呀！美的像一部看不見卻活生生的藝術作品。

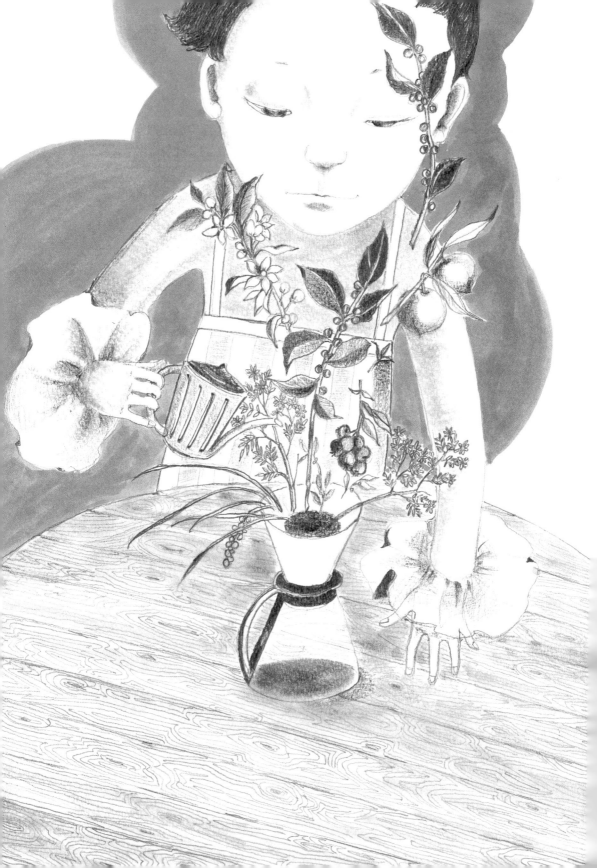

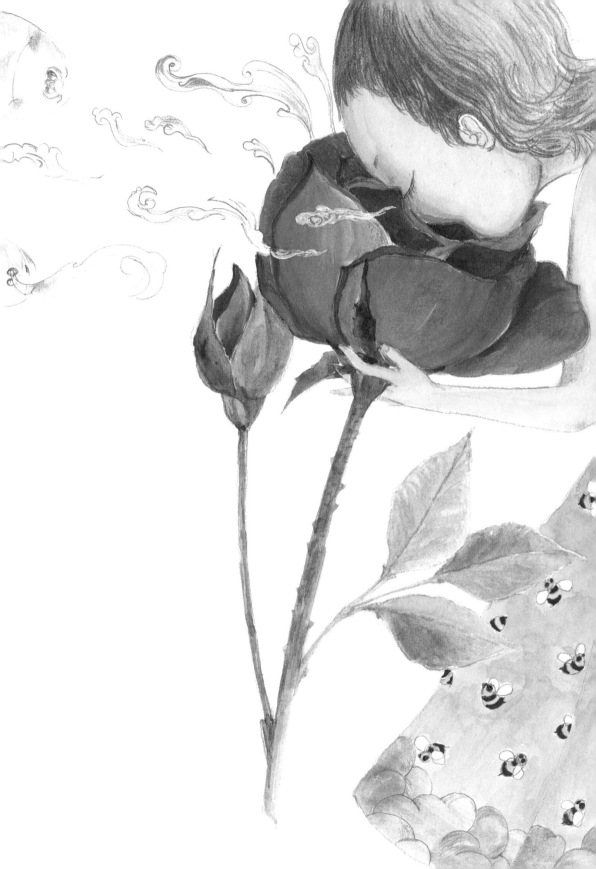

聞香

在玫瑰花園裡，
我就是一隻蜜蜂，是一隻聞香的蜜蜂。
我好想整個人都栽入玫瑰花朵裡。
我大口的聞　滿滿的吸
吸入我的肺，吸入我的靈魂。
吸入我的生生世世。

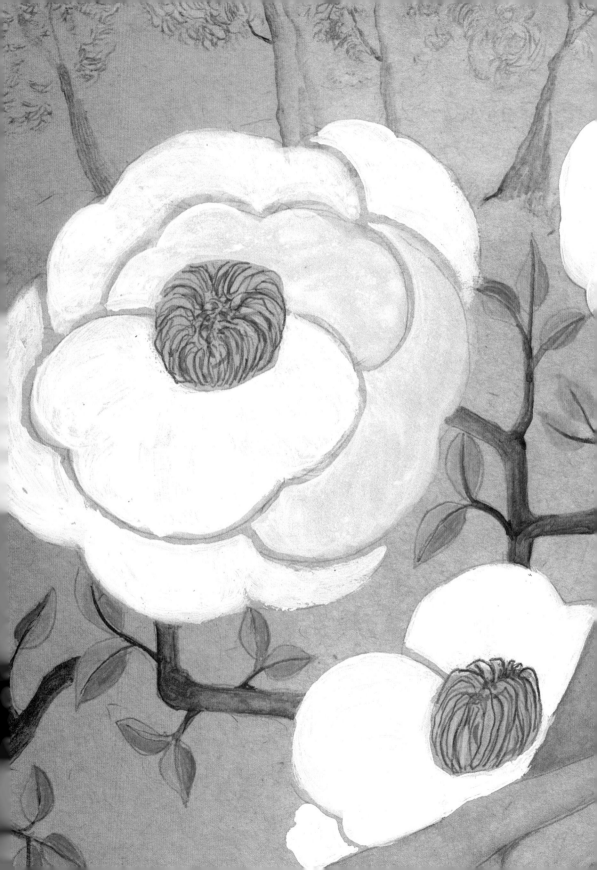

女性。美

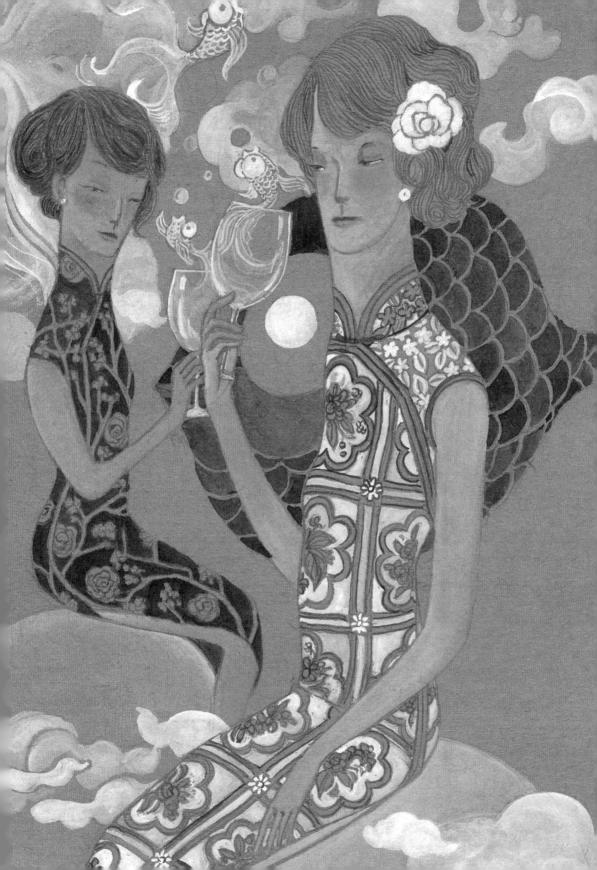

旗袍 乾杯

我在重男輕女的世代成長
為身為女人 忿忿不平
卻又鄙視女性的所有
帶著氣魄加入了女人當自強的行列
從此在情緒中逞兇，在感情中鬥狠
我是誰？我要什麼？
只能在夜深人靜中，暗自傷感。

我竟應允 冥冥中的邀請
在古宅中 創設了慢縵縫旗袍課
不知所措的 就開始了
在教與學之間
我看見了溫柔的力量。

我是女人
本具女性溫柔的能量
我可以羞澀 也可以脆弱
我能擁抱所有的真實感受
無關強大 本然如此
如此榮幸，我是女人
多麼幸運遇見了旗袍。

33

連結

請放掉騷首弄姿的計劃

請放掉故作姿態的安排

妳能做的 只能和當下連結

用 視覺 聽覺 嗅覺 味覺 觸覺 去連結吧

如果妳真的陶醉其中了

請把妳的感受活出來吧！

活出來！活出如妳享受的畫面吧。

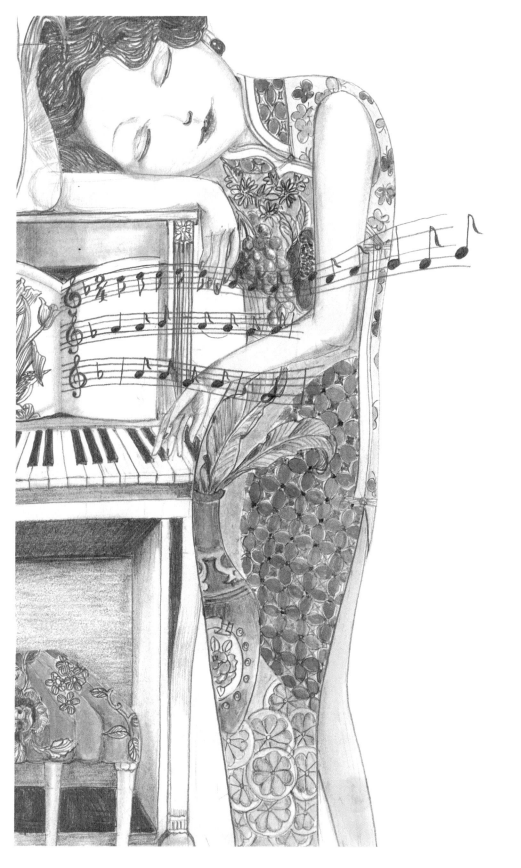

等待

我等待著

即使沒有被邀請的時刻

我也可以站到聚光燈下

為自己此刻的感動，緩緩的獻上朗誦。

如果感動到你了

請用溫柔的欣賞看著我

等待著

即使沒有被邀請的時刻

也許漫長　也許苦澀

我也不再　不知節制的賣力演出

珍貴如我　等待至誠欣賞的邀請。

Fu-Fu. 2020.9.2

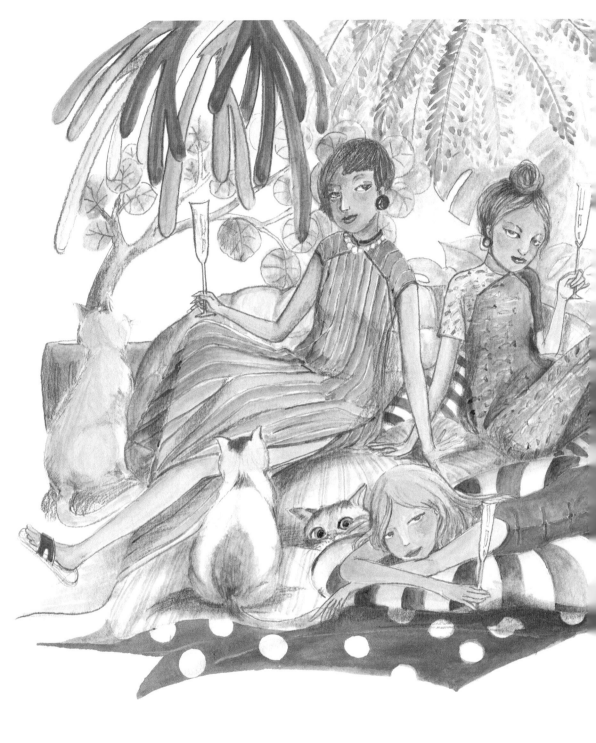

放棄完美

放棄一定要完美比例的標準

在有趣的不熟悉的比例中，像發現了新大陸一般

的欣喜不已。

跨越要上下平衡對稱的限制

怪怪的陌生的視覺中，看到了美更多的可能性。

我努力放寬心眼　掙脫完美的束縛。

即使還在摸索，都值得我放膽放棄完美。

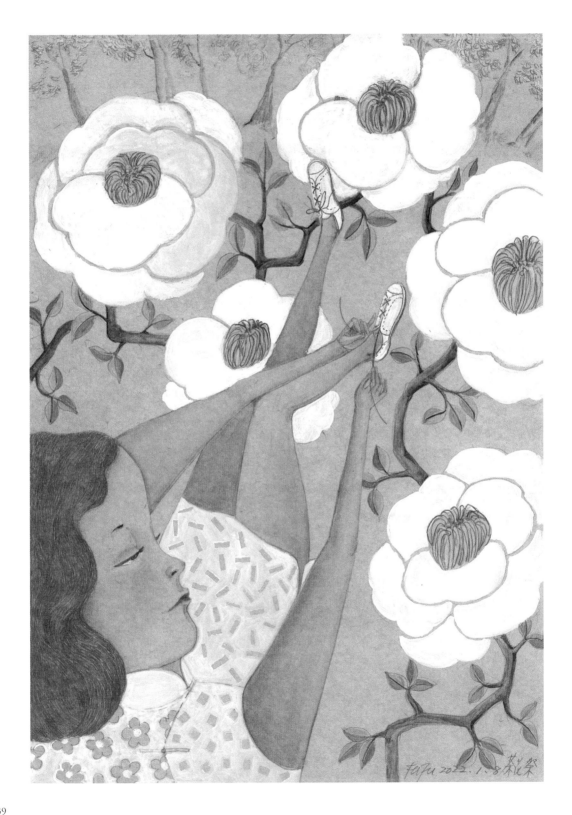

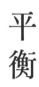

平衡

別讓焦慮驚動了，這幅寧靜。

別叫不安打擾了，這幅平和。

選一個舒適的位置

就讓焦慮在呼吸之間，進入寧靜。

就讓不安，在閉目之間，進入平和。

我是安全的

我的前後左右上下都被安全包圍著

緩慢的　在呼吸之間再度進入平衡。

2020.3.29 于蓁

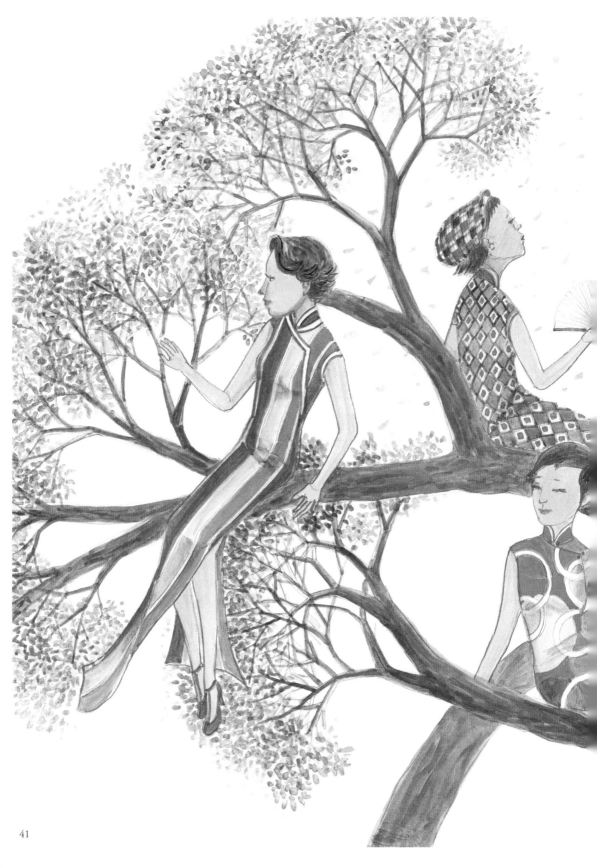

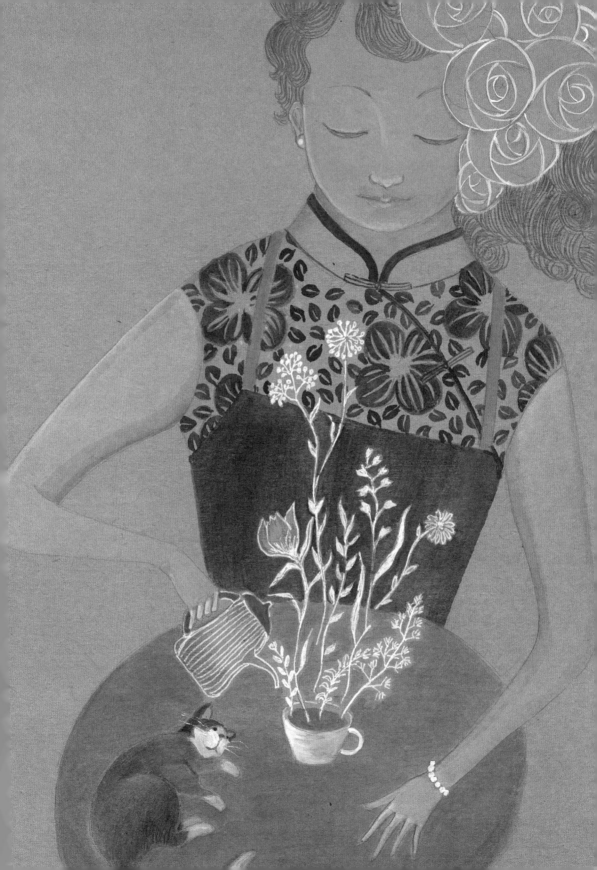

取悦自己

換上一件雅致的旗袍

沖一杯香濃四溢的咖啡

試圖帶動旗袍生活化

此時 恍然大悟

其實感動自己就足夠了

如果穿上旗袍，沖一杯咖啡，

不是為了取悅自己，

那只不過是一場勉強的裝模作樣罷了。

手縫這檔事

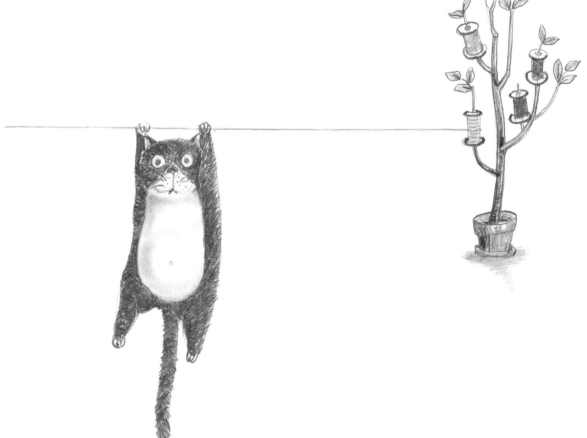

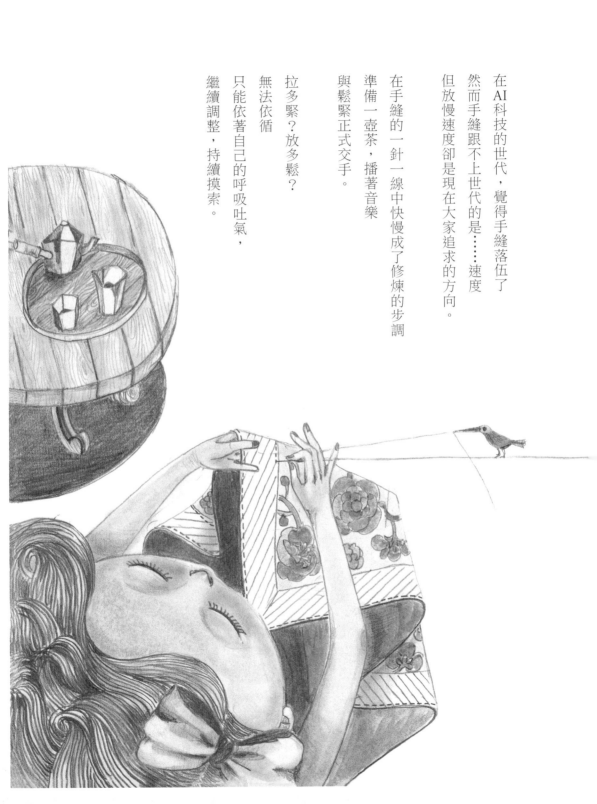

在AI科技的世代，覺得手縫落伍了
然而手縫跟不上世代的是……速度
但放慢速度卻是現在大家追求的方向。

在手縫的一針一線中慢慢成了修煉的步調
準備一壺茶，播著音樂
與鬆緊正式交手。

拉多緊？放多鬆？
無法依循
只能依著自己的呼吸吐氣，
繼續調整，持續摸索。

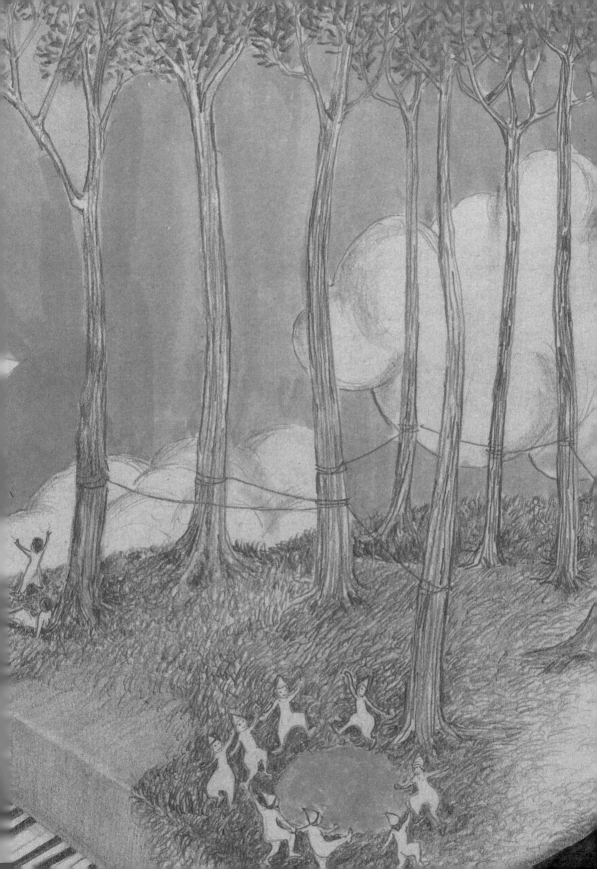

第三部

環境。美

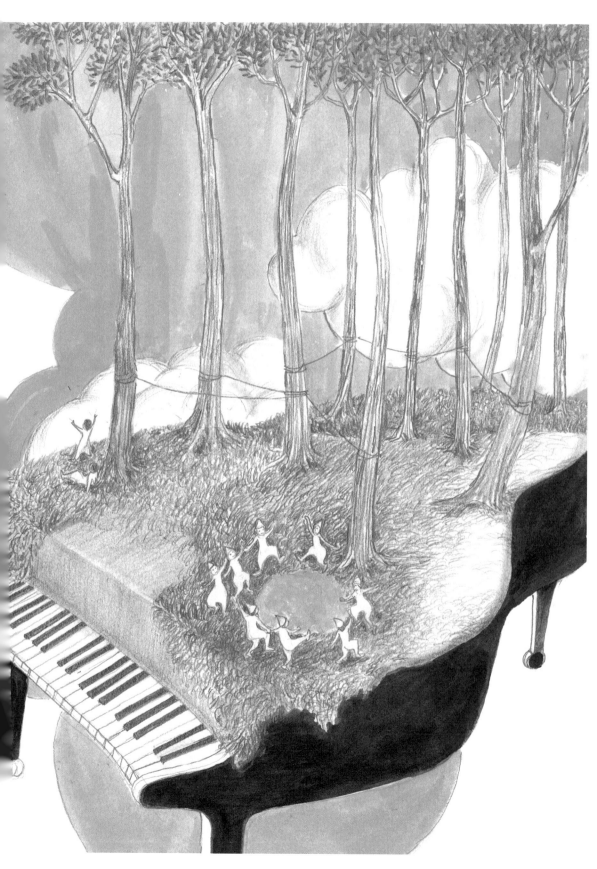

林間的童話故事

我的　造夢公園 1

公園裡一區挺拔的黑板樹。我時常刻意路過這區，遠遠的看著就覺得要進入巨人的林區了。站在樹下仰頭不見頂的樹梢，幻想著　爬到樹梢就可以摸到天幕，甚至進入異次元。

晚餐後，我喜歡到夢幻的巨人樹區走走，手機播放著簡單的鋼琴音樂。坐在公園椅上，感覺寧靜卻生氣勃勃。

也許是公園的精靈正舉行歡樂的聚會。

手機的音樂不停，我也靜靜的參與著。

49

貓與鴿

小野麗貓是我給公園一隻貓取的名字。覺得公園就是他家，因此不覺得他是流浪貓。

小野麗貓有一群鴿子玩伴。鴿子現在都被養成幸福肥鴿，懶洋洋的在草皮曬太陽。

有時，我刻意急促的腳步聲，也驚動不了他們的安逸。心裡感動著這多麼不容易的和平。

一回，散步間，發現平靜的矮樹叢，有一處不尋常的起伏，莫非，有怪獸出現了嗎？心中大驚小怪的興奮了起來。

直直的盯住，樹叢裡鬼祟的動靜。

突然，兩隻直豎的耳朵從草叢中升起，我頓時憋住氣，但已經笑翻了。原來是小野麗貓又在假鬼假怪時常看到小野麗貓進行各種狩獵的演練，但從沒有看過被驚嚇的鴿子。

哈哈哈，小野麗貓是造夢公園 最佳自導自演獎者。

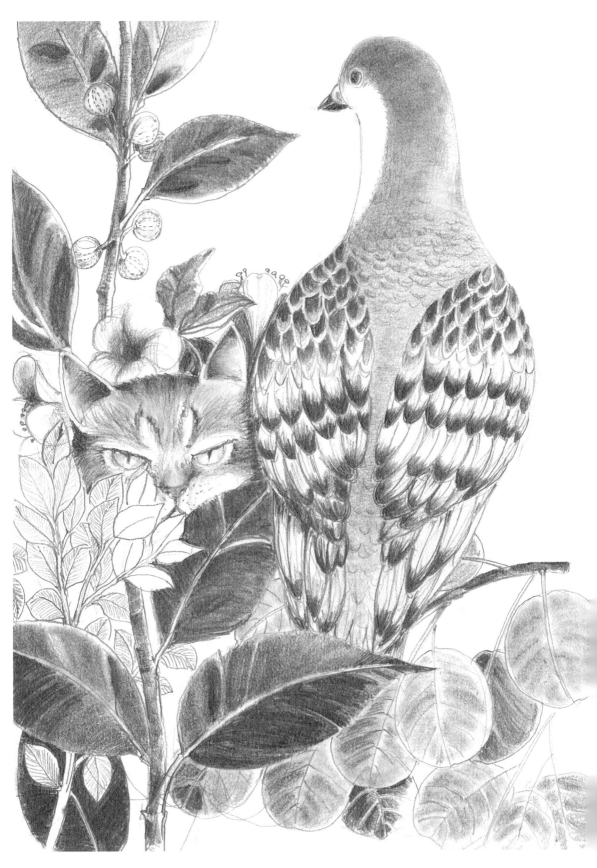

動物語言

假日早晨，我帶著一杯熱咖啡，在公園閒晃著，準備隨時加入動物派對。

松鼠、鴿子、黑冠麻鷺、小野麗貓，是公園的基本咖。假日就會有很多特別來賓加入。寵物狗和小孩。有時還會出現陸龜，美麗的大鸚鵡。在公園派對引起騷動。

牠們瞬間即發的反應、毫不掩飾的情緒感受，少了語言，牠們的意圖，一目瞭然。

而人類豐富的語言卻無法如實表達自己的情感。

透過語言，我們更親密？還是更疏離呢？

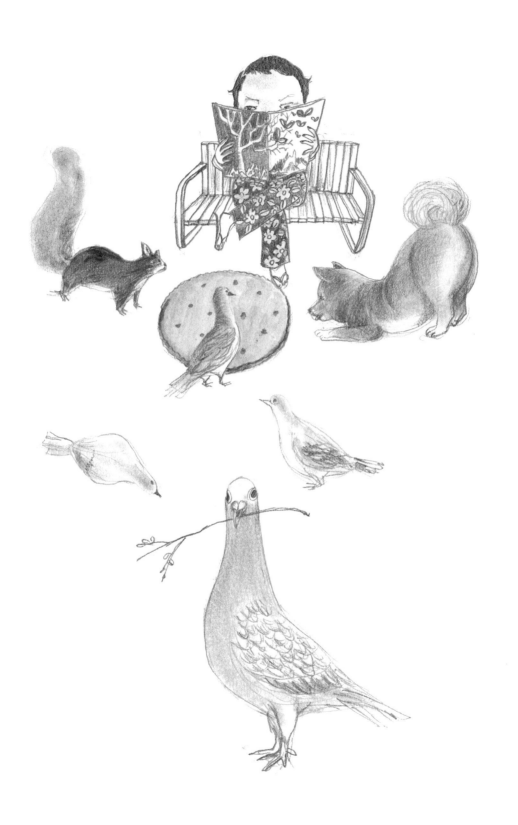

我的　造夢公園 4

天黑　請瞇眼

公園　天黑　請瞇眼
矇矓之間　濃密的林葉間　一閃一閃的是月光
還是天光的摩斯密碼？
公園　天黑　請瞇眼
忽明忽暗　模糊又重跌的投影
是那隻　在京都奈良遇見的梅花鹿
是幼稚園　下課後陪伴我等待爸爸的雞蛋花樹。
公園　天黑　請瞇眼
好久不見的難忘　在靜靜夜裡
我們又重逢了。

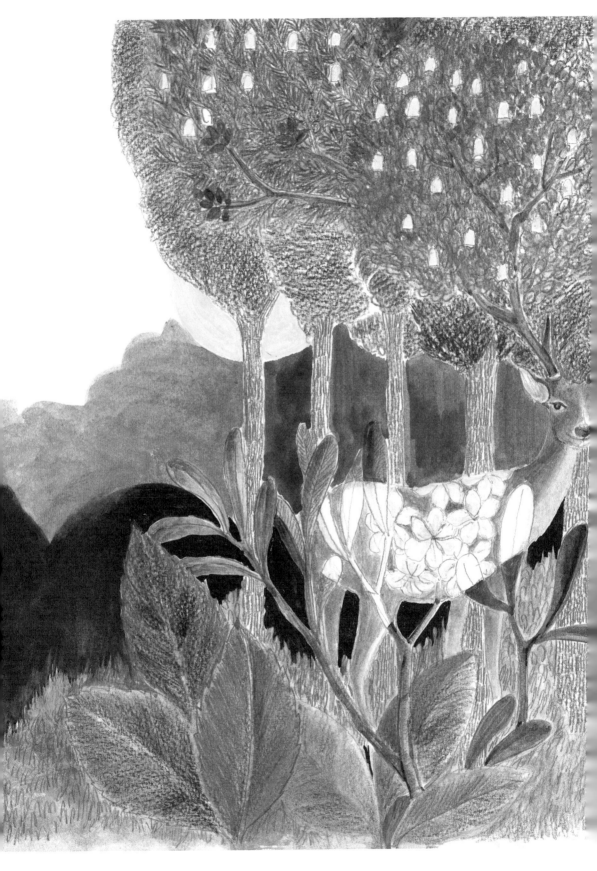

快樂

平日十點左右，公園附近的幼兒園老師，就會推著二或三個箱型手推車。裡面放了三、四位小小朋友。緩緩來到公園大樹下的草皮。老師把小小朋友一個一個從推車中抱出來，剛放在草皮上，小萌孩立刻觸地奔跑。東倒西歪開心逗趣的模樣。連樹梢上的小鳥也吱吱啾啾笑個不停。

我站在樓層的落地窗，欣賞著和樂融融的畫面，滿滿的幸福感油然而生。

頓時　好像明白了，小孩天真的玩樂著，不需要取悅誰，也不需要迎合誰，就只是盡情的歡樂。這個美好的頻率感染了樹梢上的小鳥，和遠遠大樓裡的我。

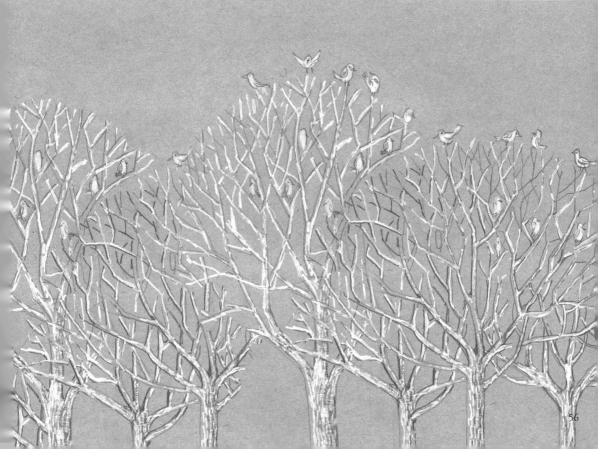

想想小的時候，我們也不都是如此滿心歡喜的去快樂嗎？長大了缺失去單純快樂的能力，甚至認為，一定要付出什麼或擁有了什麼才值得快樂。

難怪我們都不想長大，好像長大了，卻失去了簡單快樂的能力。

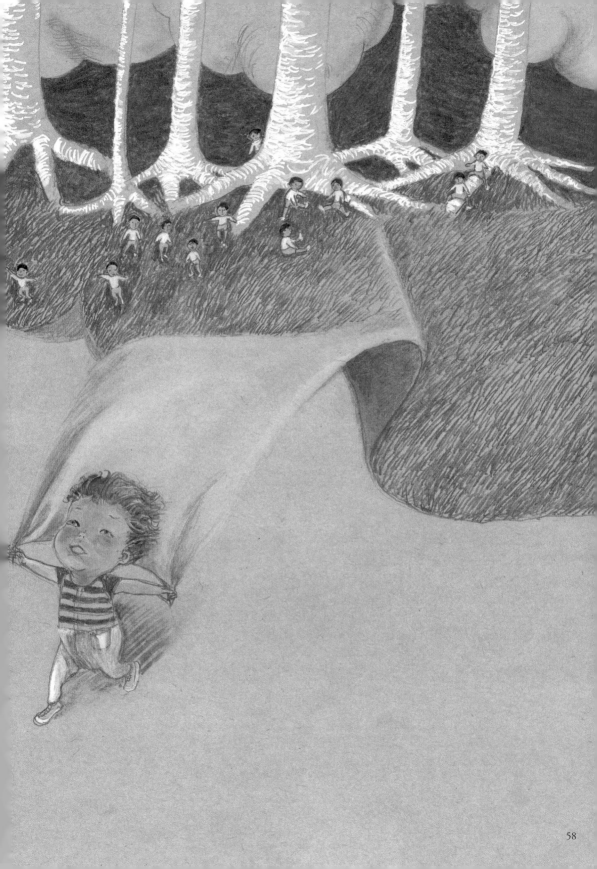

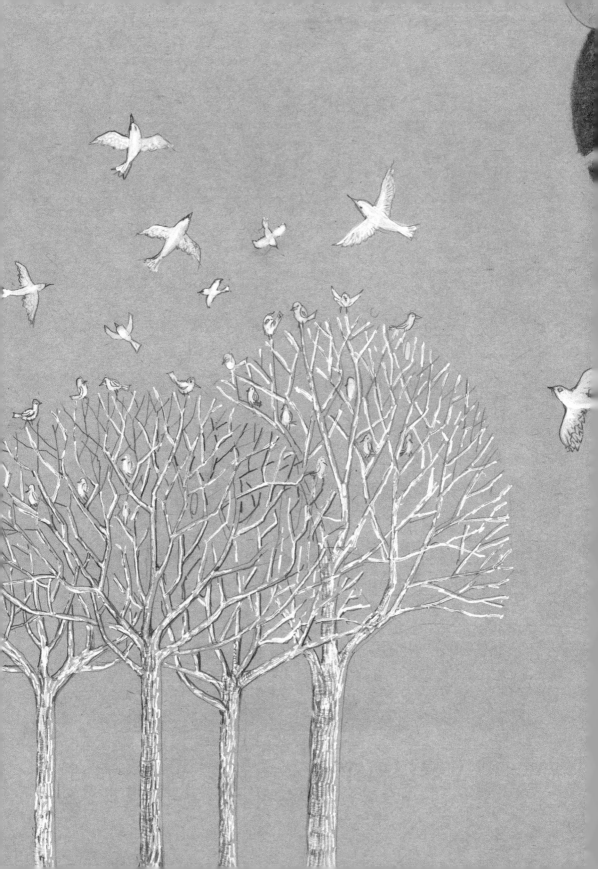

日常

天氣微涼了，趁著一絲涼意趕緊到公園走走。涼意讓精神爽朗了起來。

嘴角上揚著、心裡著急著，秋天你回來了嗎？

面對人類自造的氣候危機、氣溫持續發燒的地球、身為人類的我心裡很明白秋天不一定會再來了。這是一個很苦楚的心情、只能把秋天放在心底暗自等待著，哪怕只有一天的秋意，我都願意在窗上掛上迎接秋天的黃色花圈。

十月初，我開始緊盯著人行道上的欒樹，綴上嫩綠色了嗎？因為這是欒樹的花與萌果，從嫩綠轉金黃再變蘋果紅迎接秋天的三步曲。

搭捷運經花博到北投沿路的欒樹，枝頭上掛滿成串纍纍的小黃花，如花海戰術般的震懾了乘客們的目光。

我心念著，當欒樹萌果變紅時～秋天～我們還會再見嗎？

61

小小黃花開始飄落了，心裡就盤算計畫著大量小黃花落下的時段、我要選一天早起、而且要比公園打掃人員還要早到、為了一睹那一排季節限定的黃金小黃花地展。

美翻啦！那澎湃的心情找不到傾訴的文字！激動的想撲倒在黃金色小花地毯上打滾呀！

激動的想著～昨夜這靜寂的人行道上、悄悄的一齣如夢似幻的黃金花雨登場了！卻沒有觀眾也沒有掌聲？如此精彩的畫面怎麼可以無聲無息的對待呢！

一股油然而生的感動，陪著我靜靜地在人行道的一端席地而坐。像一早趕來朝聖的信徒，用最虔誠的心虛席以待著～

同時，我緊張著每一個靠近的腳步聲，我暗自演練著如何善意阻止、請勿進入！

我驚訝著！是什麼能量？讓路過的行人自動繞過而行、沒有交通指揮，也沒有禁止立牌。我目睹著大自然的能量透過藝術創作，引發著每一顆美善的心、默契地維護著這一片限時創作展。

就這樣，沒有澎湃的大演説，　正流動著～

霎那間，我感受到一個無形卻無比浩瀚的教導　正流動著～

卻感受到心靈充滿歡天喜地。

不久，準時上班的公園清潔人員帶著吹落葉機出現在另一端。我正與他對峙在黃金花地毯的兩端。

我們沒有僵持不下，而是彼此尊重與成全。

我起身而立的那時，吹落葉機的引擎聲也響起。清掃人員心無罣礙般的讓黃金地毯一道一道的開始消失，不一會兒功夫，人行道清空了，行人又恢復通行了。

回了神、剛才我、路過的行人們和公園清潔人員，我笑了～請問編劇是誰？我想謝謝您，讓我參與了其中體驗了超乎想像的經驗。

我們竟然在公園快閃了一齣心靈美學行動劇。

重新省思過去以為要大鳴大放的美才值得美。美是為了掌聲、是為著鎂光燈而生。而當我惋惜著小黃花們獨自紛紛飄落在那個無聲無息的夜裡，也許那正是小黃花們不想被打擾，盡情享受飄落的美好時光呢。

生活中的美處處可見，只是我們急著大做文章、急著搶先拍照上傳、焦急按讚人數的多寡，反而忽略了真正享受其中，慢慢地體驗著。

美在視覺、美在聽覺、美在嗅覺、美在味覺、美在觸覺中，一點一滴的養成內涵與美感，連至形塑我們由內而外的自信風采。

自編。自導

葉子　告別了樹枝
毫不猶豫地成了落葉
落葉　紅吱吱的
掩不住滿心的喜悅
從新綠到豔紅　一派自然

是我多思的腦

硬要在豐紅的秋　印上自編　自導的愁

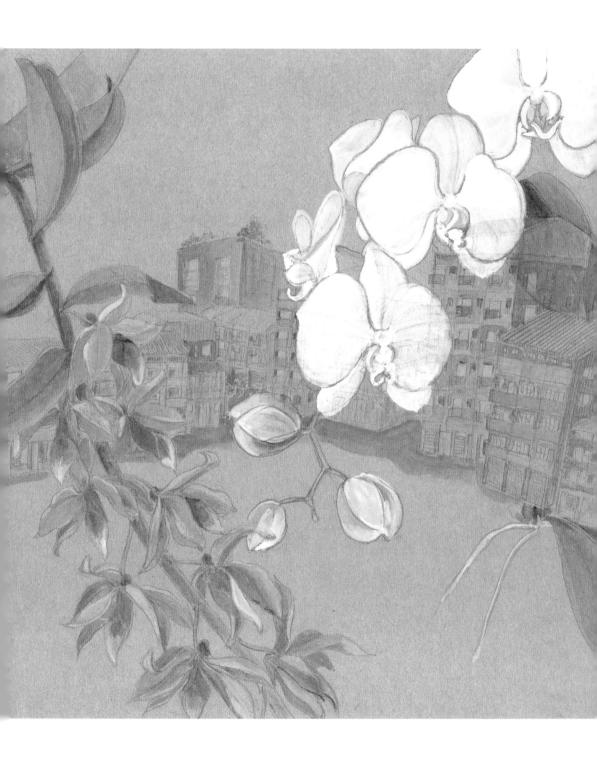

互不干擾

路過一個隱密在舊公寓社區裡的小小公園，

公園樹上姹紫嫣紅的蘭花肆無忌憚的盛開。

我目瞪著這個奇妙的場景，

心中出現了完形的祈禱文。

我做我的事　你做你的事

我不是為了實踐你的期待而活在這個世界

你不是為了實踐我的期待而活在這個世界

你是你　我是我

偶爾你我遇見

那是件美好的事

若無法遇見

也是件無可奈何的事。

有心人的設計之下，

無動於衷的老社區和恣意盎然的蘭花們相遇了。

他們互不干擾　各自冷漠，各自燦爛。

妙哉　我還在調適　還在練習。

少做一點

後陽台的蘭花又開花了。

蘭花的盛開不是因為我多做了什麼，

只是安分的 草乾澆水而已。

如此簡單，卻又如此艱難。

因為焦慮不安，總想借著多做一點！

期待多做一點中得到救贖。直到弄巧成拙還是不知罷手。

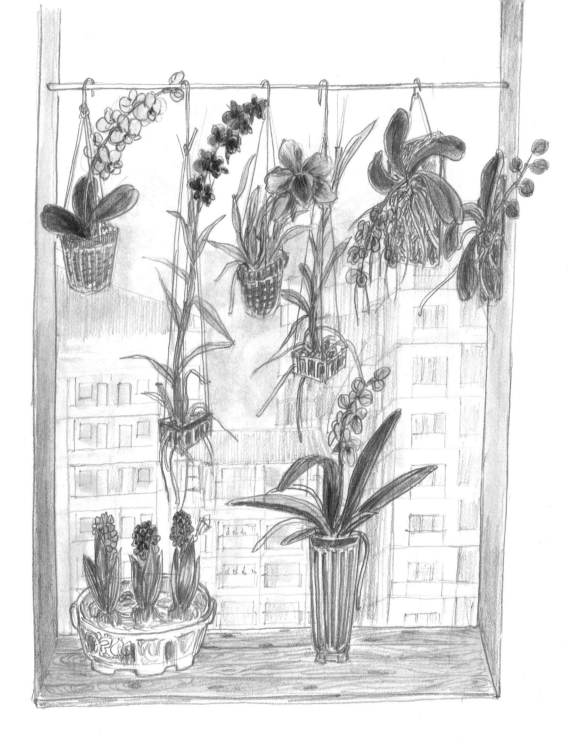

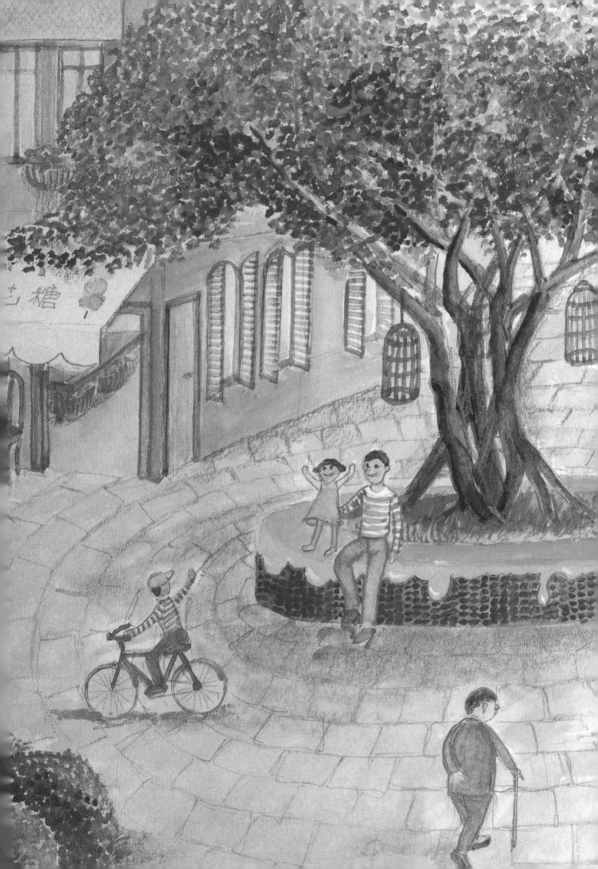

過往。美

第四部

新東村

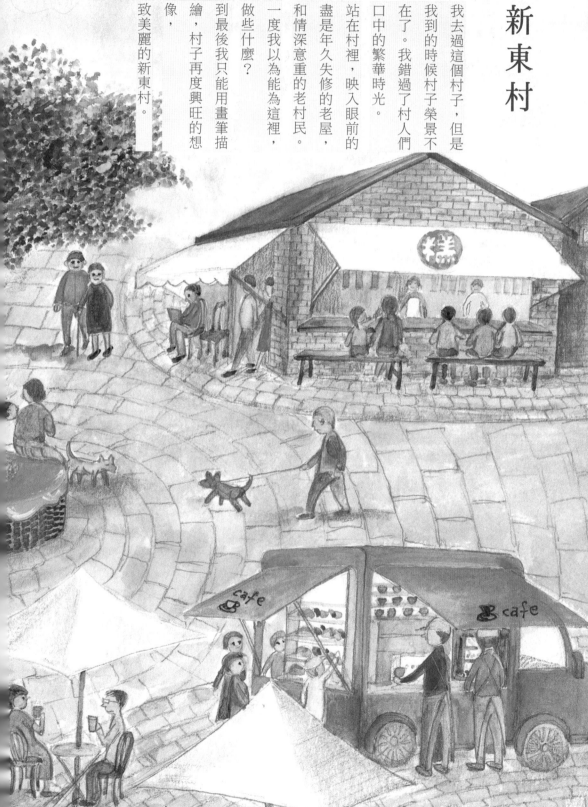

我去過這個村子，但是我到的時候村子榮景不在了。我錯過了村人們口中的繁華時光。

站在村裡，映入眼前的盡是年久失修的老屋，和情深意重的老村民。

一度我以為能為這裡，做些什麼？

到最後我只能用畫筆描繪，村子再度興旺的想像，

致美麗的新東村。

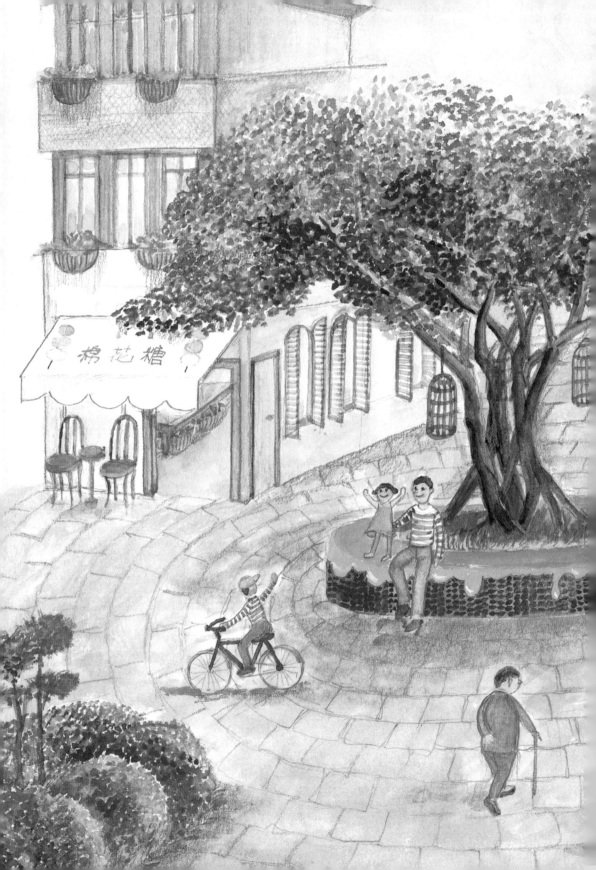

度假村

村子裡，多的是破舊的三合院。這裡曾經的歡樂為何不值得留戀呢？

遠走他鄉的村人，還會記得這裡曾經的美好嗎？

或許我是個外人，對這個地方我沒有愛恨情愁的包袱。

能開心的想像著，

舊三合院成了旅人度假村。

然而我沸騰的夢想也只能藉著繪畫的紓解，自得其樂。

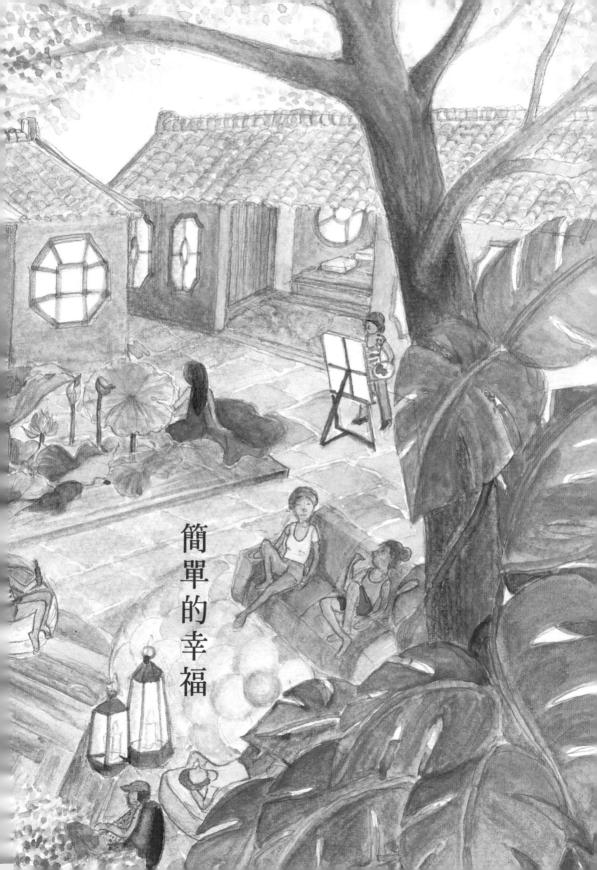

簡單的幸福

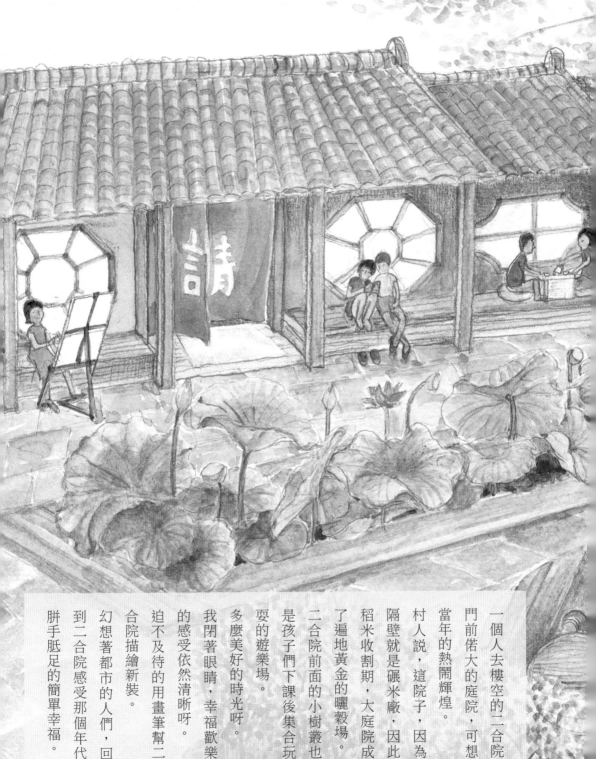

一個人去樓空的二合院
門前偌大的庭院，可想
當年的熱鬧輝煌。
村人說，這院子，因為
隔壁就是碾米廠，因此
稻米收割期，大庭院成
了遍地黃金的曬穀場。
二合院前面的小樹叢也
是孩子們下課後集合玩
耍的遊樂場。
多麼美好的時光呀。
我閉著眼睛，幸福歡樂
的感受依然清晰呀！
迫不及待的用畫筆幫二
合院描繪新裝。
幻想著都市的人們，回
到二合院感受那個年代
胼手胝足的簡單幸福。

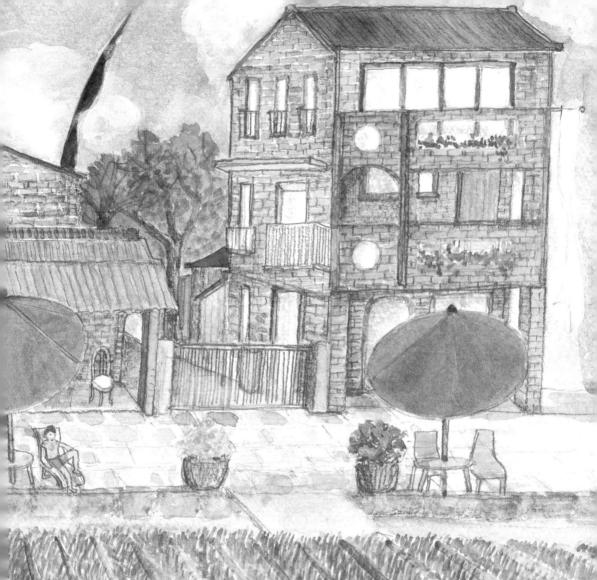

稻浪第一排

村子被四面八方的稻田包圍著。

在靜悄悄的巷弄間閒晃著。

一出巷口就是一望無際的稻田。

轉身回看著稻田第一排。怎麼不

是咖啡屋呢？怎麼不是鬆餅店

呢？眼前有的是蕭條落寞，和我

的百感交集。

我只能把眼前看不見卻栩栩如生

的想像畫下來。

我想來村子度假。

我想和村人一起聊天，一起巡田

水。我想坐在稻浪第一排喝

茶喝咖啡，我想聽到村人們溫暖

的問候：「凳來七桃妮」……

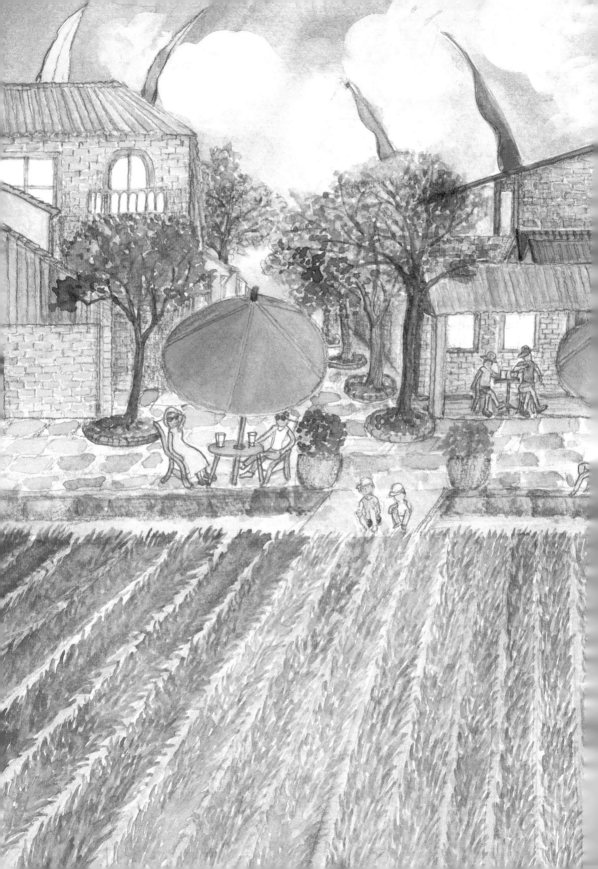

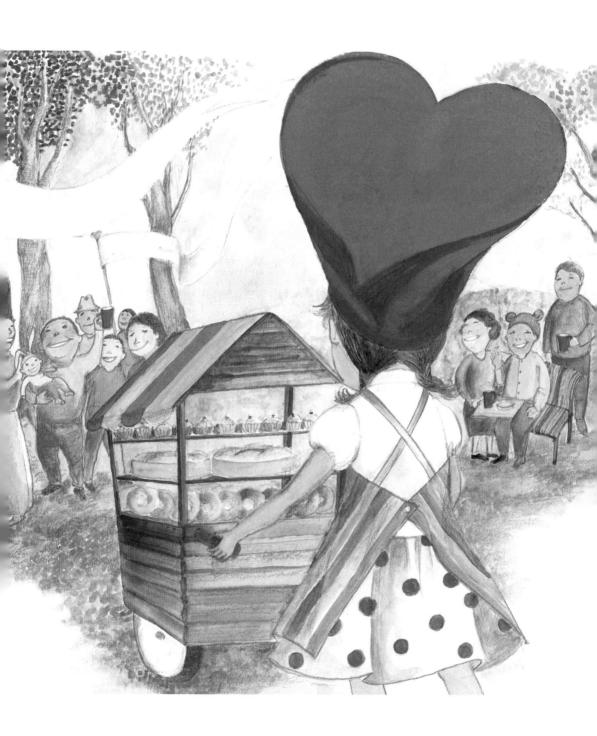

為村子而畫

第一次到村子拜訪時，就被眼尖的老村民們盯著問：

妳是誰？從哪裡來？要找誰？

他們犀利的盤問，嚇得我立正站好全盤托出。

接下來的兩年，我不是在臺北，就是在往新東村的路上。

每回到村子，「凳來七桃妮」，村人們溫暖的打著招呼。

被接納和被認同的歸屬感。也許就是我這個城市孤獨的

靈魂，一再回來村子取暖的原因吧。

心裡總想能回報些什麼，於是我努力了兩年，積極的想

要做些什麼。

看來又是自己的不自量力吧！

或許，把這一切美好記錄下來，就值得了吧。

四季・美

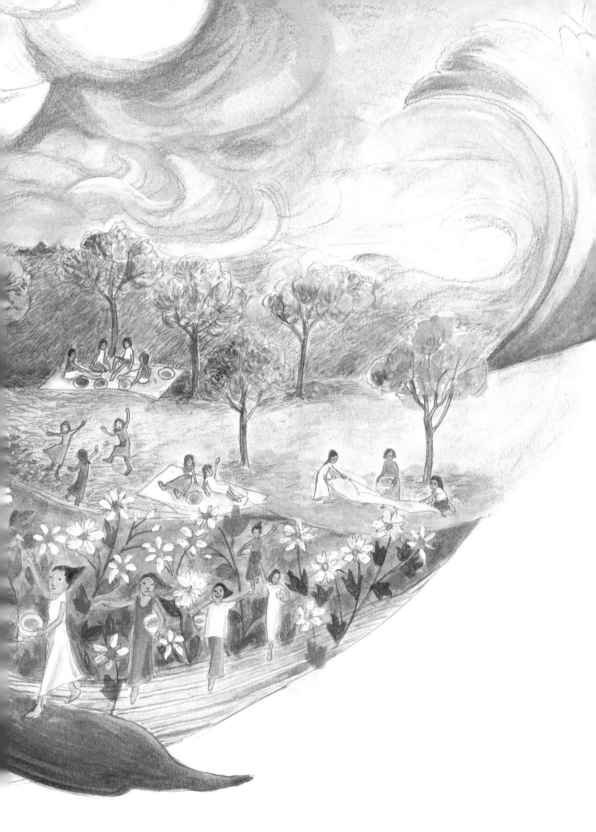

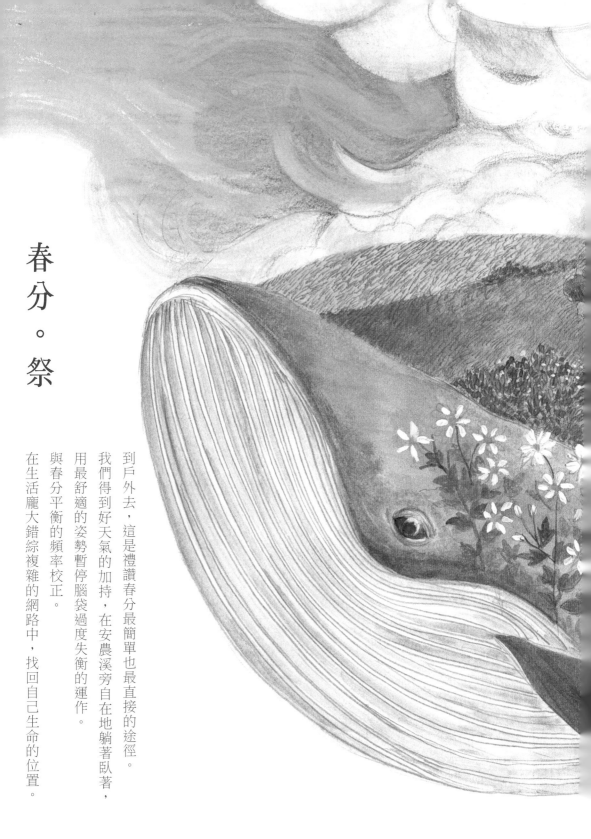

春分。祭

到戶外去，這是禮讚春分最簡單也最直接的途徑。

我們得到好天氣的加持，在安農溪旁自在地躺著臥著，

用最舒適的姿勢暫停腦袋過度失衡的運作。

與春分平衡的頻率校正。

在生活龐大錯綜複雜的網路中，找回自己生命的位置。

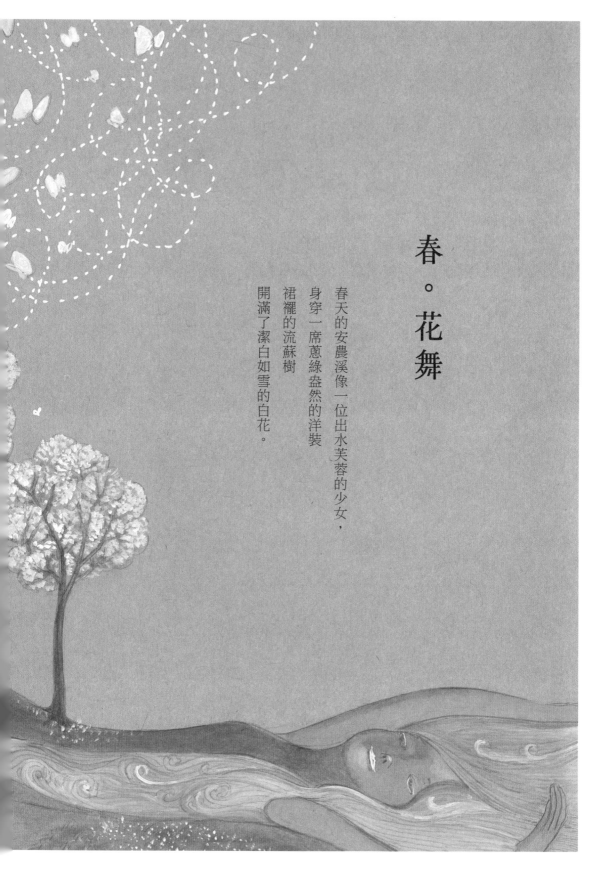

春。花舞

春天的安農溪像一位出水芙蓉的少女，
身穿一席蔥綠盎然的洋裝
裙襬的流蘇樹
開滿了潔白如雪的白花。

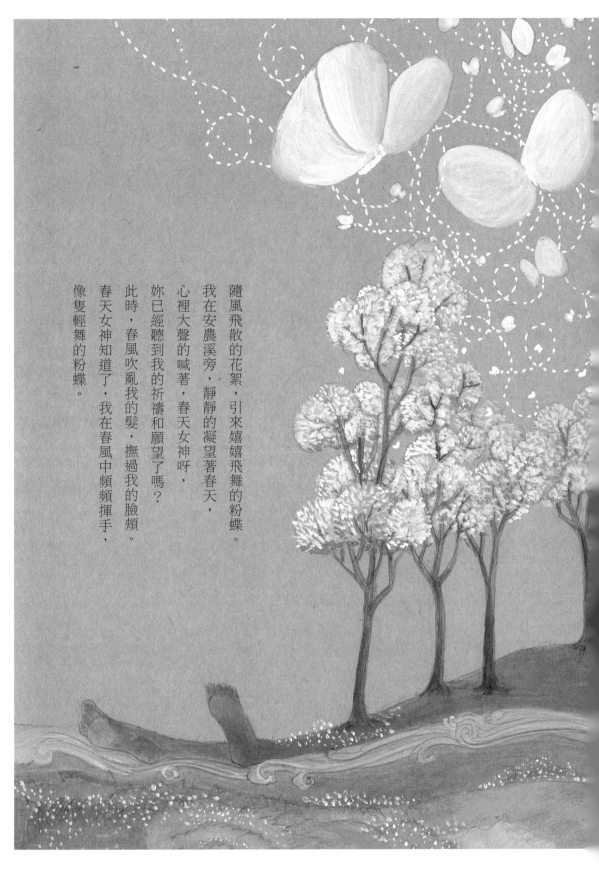

隨風飛散的花絮，引來嬉嬉飛舞的粉蝶。
我在安農溪旁，靜靜的凝望著春天，
心裡大聲的喊著，春天女神呀，
妳已經聽到我的祈禱和願望了嗎？
此時，春風吹亂我的髮，撫過我的臉頰。
春天女神知道了，我在春風中頻頻揮手，
像隻輕舞的粉蝶。

似曾相識

你是否也和我一樣，偶爾會面對一個陌生的場景

或一起事件，卻有一種似曾相識的感覺。

我在安農溪旁，遇見一棟名為似曾相識的房子。

我情不自禁地畫下了那一個似曾相識的角落。

那種記不得的曾經，卻有莫名熟悉的感覺。

像是個夢境！還是我真的還在夢裡。

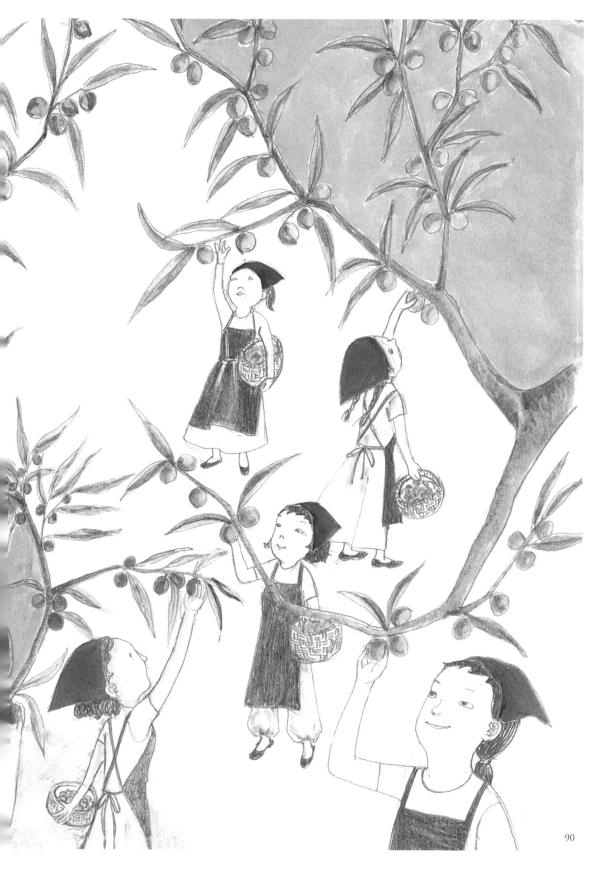

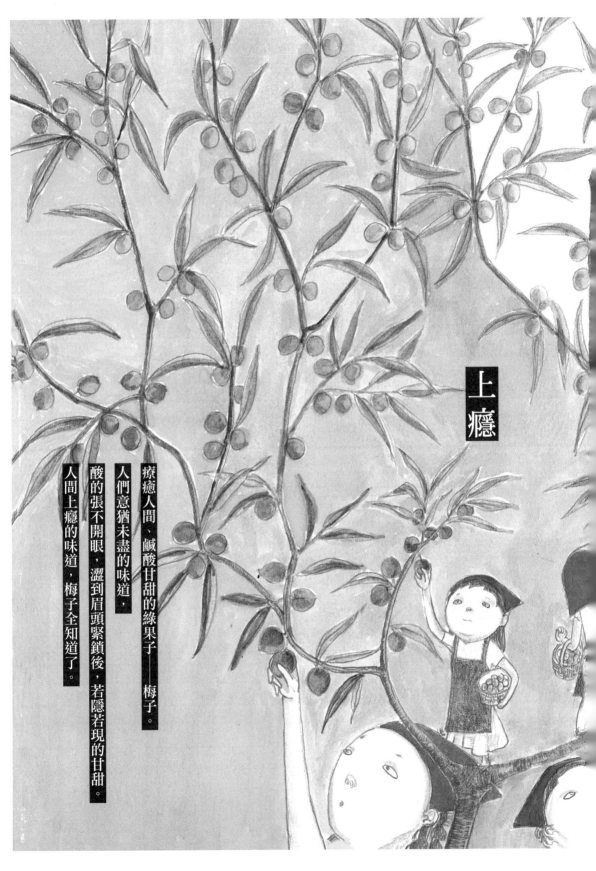

上癮

療癒人間、鹹酸甘甜的綠果子──梅子。

人們意猶未盡的味道，

酸的張不開眼，澀到眉頭緊鎖後，若隱若現的甘甜。

人間上癮的味道，梅子全知道了。

舉
杯

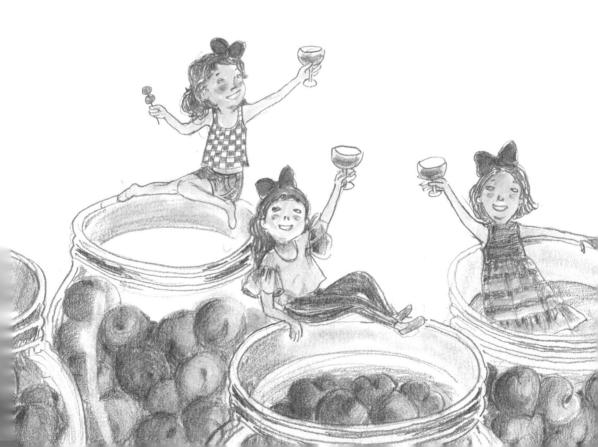

四月　給自己釀一瓶　專屬於自己獨特味道的梅酒。

是漫不經心的味道？

還是意氣風發的味道呢？

怎麼都猜不出我的味道呢？難道是不夠特別嗎？

哈哈哈　其實沒被猜出來也沒關係啦。

當我們彼此真心的嘗著　品著，真心的在乎著彼此，

即便通通都猜錯，也要舉杯

為自己值得細細品味的獨特　乾杯。

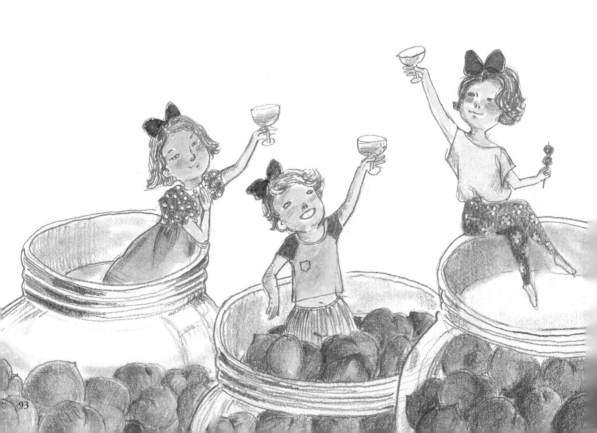

第六部 ——

自在。美

吶喊

學校放學門口人車擁擠的時候，驚鴻一瞥的身影。

是一個穿著國中制服的歐吉桑嗎？不！是一個身形像歐吉桑的國中生呀！他一手食物，一手手機，整個人進入了他的極樂世界。

多事的我坐在車內，都想拿出大聲公對著窗外大喊：別吃了！別看手機了！去運動吧！

哈哈哈，也許這些話是要對我自己說吧，是我超標的膽固醇拿著大聲公向我喊著吧！哈哈！

97

自律與放縱

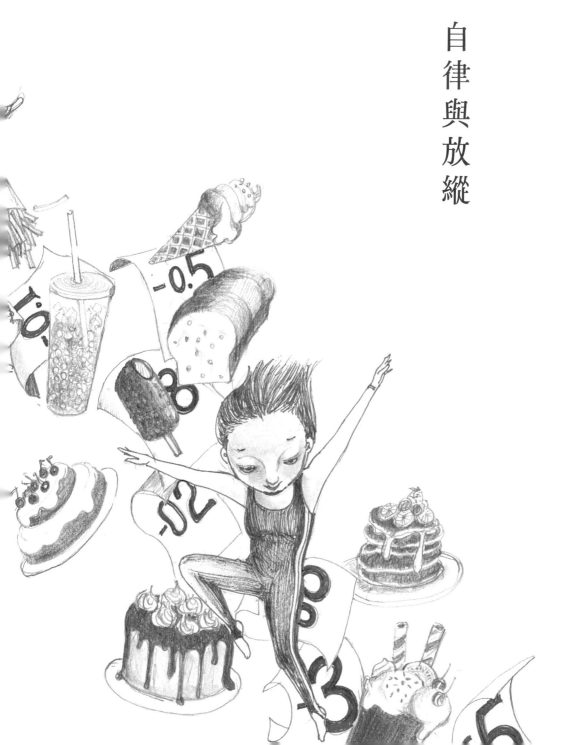

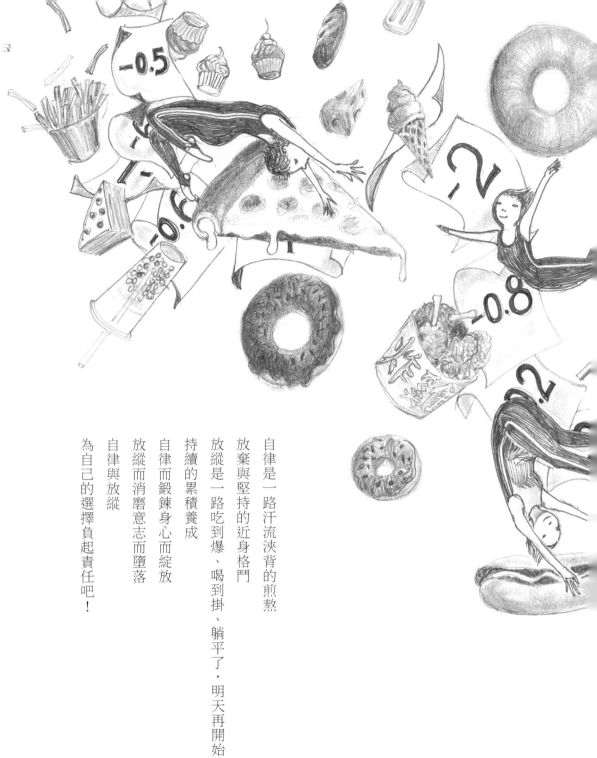

為自己的選擇負起責任吧！

自律與放縱

放縱而消磨意志而墮落

自律而鍛鍊身心而綻放

持續的累積養成

放縱是一路吃到爆、喝到掛、躺平了，明天再開始

放棄與堅持的近身格鬥

自律是一路汗流浹背的煎熬

這是艱難的抉擇
不是說胖胖的可愛嗎？
可是寬鬆的空氣感又是那麼令我嚮往。
爲難往左或往右之間。

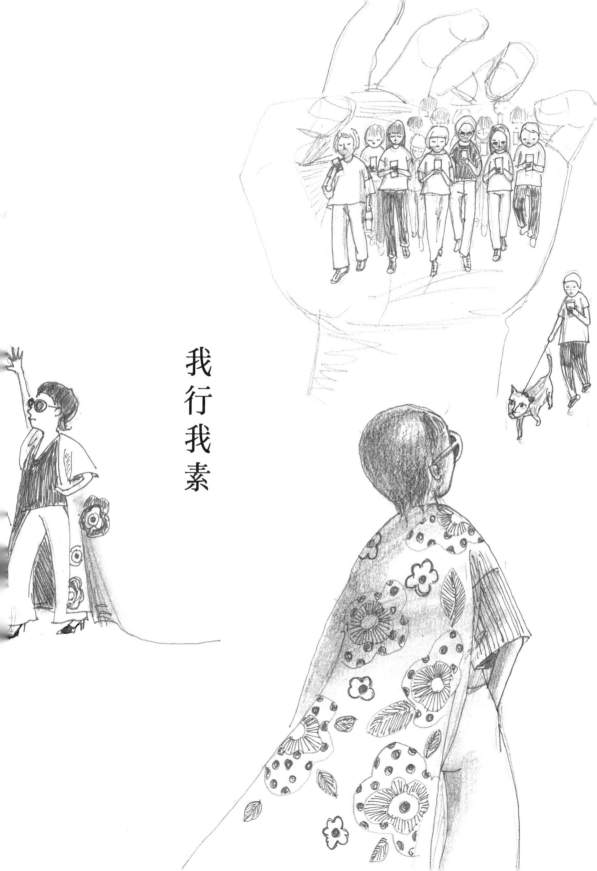

我行我素

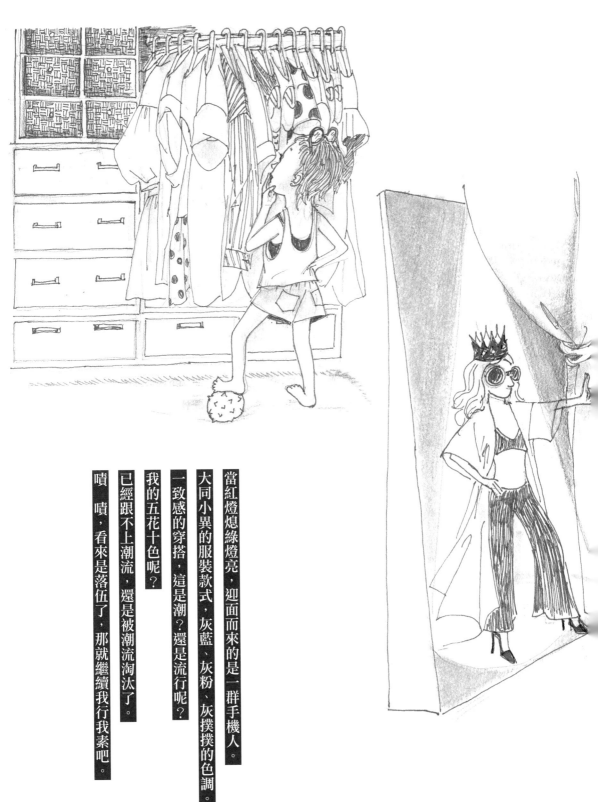

當紅燈熄綠燈亮，迎面而來的是一群手機人。

大同小異的服裝款式，灰藍、灰粉、灰撲撲的色調。

一致感的穿搭，這是潮？還是流行呢？

我的五花十色呢？

已經跟不上潮流，還是被潮流淘汰了。

嘖，嘖，看來是落伍了，那就繼續我行我素吧。

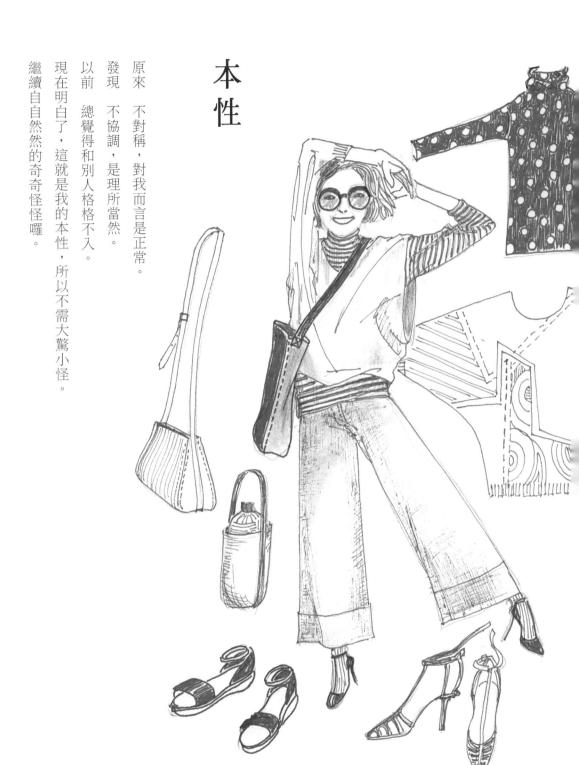

本性

原來　不對稱，對我而言是正常。

發現　不協調，是理所當然。

以前　總覺得和別人格格不入。

現在明白了，這就是我的本性，所以不需大驚小怪，

繼續自自然然的奇奇怪怪囉。

怪怪美少女

你真的已經長大了

當我讀著妳被登在校刊的那首詩。

你已經長大了

當我又忘東忘西時，妳笑咪咪的對我說：大姨你又在搞笑了喔。

我真的很難相信妳長大了！

其實是我無法忘記那個天真無邪、牙牙學語的洋娃娃。

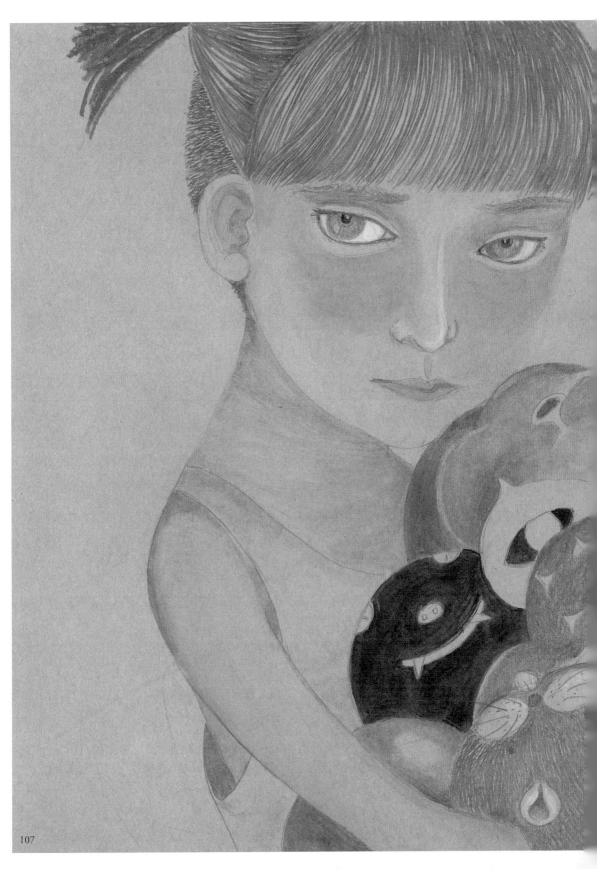

天才小美女

我永遠會記得，小學六年級的妳，那天看完我的畫後，竟然想用紅包、所有的積蓄，買下一張我的畫。

那時，我驚訝的瞪大著眼睛，看著小小年紀的妳，不僅懂得欣賞，還懂得投資！身為大姨的我　望塵莫及。

被小小孩子，欣賞鼓勵的感覺有點不真實。但她的真心又是如此真實。

幸福呀！

108

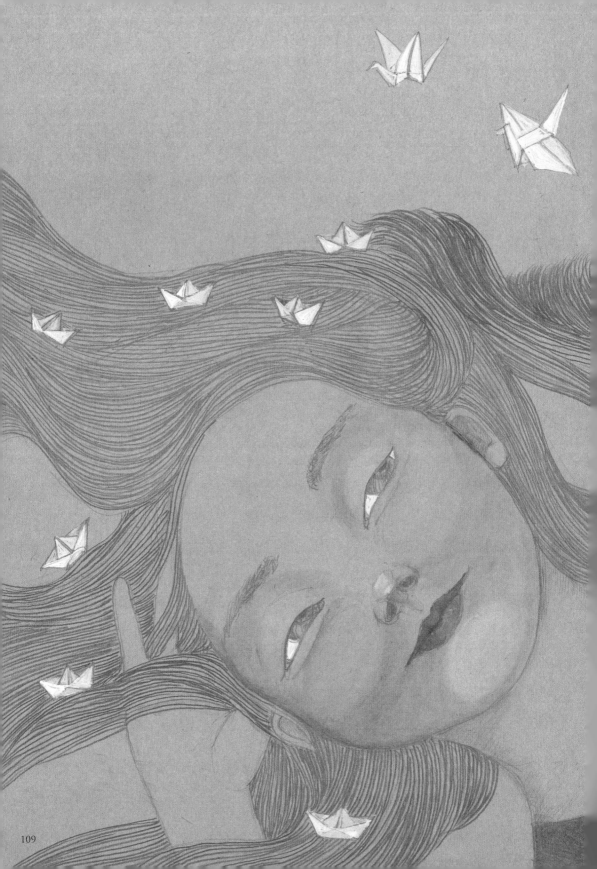

致謝

我不是作家也不是畫家，只是喜歡把日常的感觸用文字、用畫畫記錄下來。

出乎意外的順利，來到了做總結的時候。

再次翻閱每一張圖、每一段文字，篤定……Yes！我可以坦誠的和自己相見！

感謝我的恩師羅絲・娜吉亞的教導。我投入很長的時間、努力學習和嚴苛刁鑽的自己相處。

滿滿的感恩和感動成了這本書。

我感到對自己前所未有的寬容和信任。完成我的第一本書，也正是送給自己的禮物。

親愛的我 也等到可以隨心自在的時候了。

謝謝你翻閱到這最後一頁，謝謝你和我分享了你的耐心。多麼美好的時刻，我們在書本裡遇見。

111

國家圖書館出版品預行編目資料

寫浮生。畫日常：傅子菁的美覺繪寫/傅子菁著. -- 初版. -- 臺北市：商
周出版：英屬蓋曼群島商家庭傳媒股份有限公司城邦分公司發行,
2024.06
　　面；　公分. -- (Viewpoint ; 124)
　　ISBN 978-626-390-173-5(平裝)

1.CST: 插畫 2.CST: 作品集

947.45 113007812

線上版讀者回函卡

ViewPoint　124

寫浮生。畫日常——傅子菁的美覺繪寫（精美海報書衣版）

作　　　　者／傅子菁
企 劃 選 書／黃靖卉
責 任 編 輯／黃靖卉

版　　　　權／吳亭儀、江欣瑜
行 銷 業 務／周佑潔、林詩富、賴玉嵐、吳淑華
總　編　輯／黃靖卉
總　經　理／彭之琬
第一事業群
總　經　理／黃淑貞
發　行　人／何飛鵬
法 律 顧 問／元禾法律事務所 王子文律師
出　　　　版／商周出版
　　　　　　　台北市 115 南港區昆陽街 16 號 4 樓
　　　　　　　電話：(02) 25007008　傳真：(02)25007759
　　　　　　　blog: http://bwp25007008.pixnet.net/blog　　E-mail：bwp.service@cite.com.tw
發　　　　行／英屬蓋曼群島商家庭傳媒股份有限公司城邦分公司
　　　　　　　台北市 115 南港區昆陽街 16 號 8 樓
　　　　　　　書虫客服服務專線：02-25007718；25007719　　24 小時傳真專線：02-25001990；25001991
　　　　　　　服務時間：週一至週五上午09:30-12:00；下午13:30-17:00
　　　　　　　劃撥帳號：19863813；戶名：書虫股份有限公司
　　　　　　　讀者服務信箱：service@readingclub.com.tw　　城邦讀書花園 www.cite.com.tw
香港發行所／城邦（香港）出版集團有限公司
　　　　　　　香港九龍土瓜灣道86號順聯工業大廈6樓A室_ E-mail：hkcite@biznetvigator.com
　　　　　　　電話：(852) 25086231　傳真：(852) 25789337
馬新發行所／城邦（馬新）出版集團【Cite (M) Sdn Bhd】
　　　　　　　41, Jalan Radin Anum, Bandar Baru Sri Petaling, 57000 Kuala Lumpur, Malaysia.
　　　　　　　電話：(603) 90563833　傳真：(603) 90576622　Email：services@cite.my

封 面 設 計／林曉涵
排 版 設 計／林曉涵
印　　　　刷／中原造像股份有限公司
經 銷 商／聯合發行股份有限公司
　　　　　　　新北市231新店區寶橋路235巷6弄6號2樓電話：(02) 29178022　傳真：(02) 29110053

■ 2024 年 6 月 25 日初版一刷　　　　　　　　　　　　　　　　　Printed in Taiwan
定價 420 元

城邦讀書花園
www.cite.com.tw

ISBN 978-626-390-173-5

00420

cite 城邦
媒體

5 商周出版

城邦讀書花園
www.cite.com.tw

9 786263 901735

書號 BU3124 定價 420元 HK$ 140元